U0098232

∽ 歡迎加入 ☞ 鋼筆俱樂部！∽

練字暖心小訣竅 + 挑筆買墨選紙的眉角

鋼筆旅鼠本部連　合著

朱雀文化

就是這種，無可救藥的浪漫……

今年，是鋼筆復活的一年！

從年初開始，習字帖系列的書，如雨後春筍般一本接一本；而號稱是鋼筆第一大社團——「鋼筆旅鼠本部連」社團人數，也從原本的 2、3 萬人，一下子衝到近 15 萬人，雖說是拜習字帖之賜，但鼠團成員的熱情、有求必應、有問必答，相信更是吸引眾多人加入的主因。

說起鼠團的熱情，「朱雀文化」感受最深！

從第一本《我的鋼筆手帳書—鋼筆帖》製作起，我們無時無刻都在感受到鼠友們的熱情。當我們以 FB 向鼠友們邀稿時，幾乎沒有被「拒絕」，每位鼠友都非常開心、興奮地接受我們的邀約，《我的鋼筆手帳書—鋼筆帖》一書推出之後，也受到鼠友們的熱情搶購，在預購的第一天，7 分鐘之內，就銷售 200 本以上。

為了回饋鼠友們的厚愛，也為了留住這個打字時代的手寫印記。「朱雀文化」立馬著手第二本《歡迎加入，鋼筆俱樂部！》的專書規劃，從發想、邀稿，到一校稿，我們不知麻煩了鼠友多少次，一通通電話、一篇篇文稿的溝通，每位鼠友都不厭其煩的一一為我們處理、解惑，終於成就了這本《歡迎加入，鋼筆俱樂部！》。

在這本書中，我們努力蒐集了鼠友口中的大師，以及有特色、願意與大家分享的鼠友們的作品。丹硯老師、Rebecca Poek（蕾神）、Pacino Chen、鄭耀津、涂大節、郭

冠良等,都是我們力邀的大家;此外,墨水控的 Mandy、WingedCat;以鋼筆作畫的鳥人、湘湘、Smallboije Wu 等,也豐富了《歡迎加入,鋼筆俱樂部!》一書的內容。

透過此書,讀者在鋼筆,或是墨水,甚至是紙張,都能有基本的概念,因為鼠友們以過來人的身分,和讀者們提及他們入坑以來的心路歷程。從初入門的鋼筆選擇、墨水挑選,甚至是紙張的選用,鼠友們毫不吝嗇的分享,讓初學者們可以少走些冤枉路,也少繳一點「學費」。

寫一手美字,不是一蹴可成,不斷地練、每天練、每天寫,一筆一畫慢慢練,假以時日,一手美字就到手!而在寫出美字的同時,也得以靜心、穩定心緒,一舉數得。

翻閱此書,你可以由目錄先找自己最喜歡的大師作品看起,也可以逐一慢慢閱讀,甚或是心血來潮想翻哪一頁,就翻哪一頁,看哪個作者的作品最契合,盡情臨摹,蓋出自己的「寫字樓」。

誠如丹硯老師所說:「**這年頭還用鋼筆寫字的人,都帶著無可救藥的浪漫。**」在今日 3C 盛行、全民幾乎都只會電腦打字的情況下,我們期待這股浪漫風潮可以延續下去,讓中文字的美,得以讓更多人認識!

來吧,哥哥牽妹妹,阿桑牽阿伯,練字練到一百歲,心情好甲像十八。

一。起。來。練。字。吧!

鋼筆對我來說就是：書寫的動力，筆墨之歡……

基本上，編輯部擬了 10 個問題請鼠頭申論， 得到了 4 個圖解。

（……根根本本是不及格嘛～～）

一.關於鋼筆旅屬本部連

1. 為什麼會成立鋼筆社團？

2. 為什麼叫鼠團？

3. 團裡記憶深刻的心情故事 ……跳過

4. 和誰誰誰有革命感情 ……不答

5. 最佩服誰誰誰的字或 PO 文或無恥度 ……文略

6. 倍數增生的鼠友自己有沒有嚇一跳？ ……換下一題回答

二. 關於寫字和筆墨

7. 用鋼筆寫字，真的比較漂亮嗎？

⊙ 合鋼筆寫字真的會比較漂亮嗎？
這個答案，我抱持保留態度.
以我自己來說.適當的紙筆墨.
確實比用原子筆、鋼珠筆漂亮
得多.那是因為.我對墨水的
性質有足夠的理向筆.

大量書寫.
鋼筆最輕鬆

真正使鋼筆寫好看的.是墨韻~!

8. 上一波的鋼筆盛事（10 年前）有參與到嗎？

⊙
據說.十年前也曾有一波鋼筆書寫潮
我沒跟上.雖然十年前我就已是鋼筆使用
者.但真正進入研究及筆尖調整研磨.也
只是從五六年前開始~

鼠頭.只是個較咖啦~.

新手上路!?

單純看待吧.鋼筆就只是
文具.一點都不貴族.比鋼珠筆便宜的都有.
但.文青氣氛.就是鋼筆的魅力~!

9. 鼠頭身家有多少支筆？

⑨
說到收藏～

如果不計「商品」,我個人持有的鋼筆,大約「只有」80～120之間.墨水40+.實際日常便用品.例如現在用的是施奈德浮雕.日用上.我不常帶著高價品,而是用途導向～

鋼筆對我自己來說.也是書寫的動力.幸墨之歡

10. 這一波寫字潮，我想說的是：

- 關於這一波寫字的潮流，我認為這是一種回歸原點的溝通方式、手寫本身的「誠意」帶來的追求。
 至少，情書能手寫是～ 基本技能

Sorry～我看嘸
原件退回～!!
下次請寫中文～

看不懂的情書，跟印表機列印的一樣糟糕！

目錄

掉入筆坑終不悔

真正開始認真練字不過近一年左右，最初是看到網路有人分享寫樂的乳牛筆，因為這支筆實在太可愛了，二話不說買下它，沒想到，從此就掉入了鋼筆的深坑。

接觸鼠團至今，還發生過不少有趣的事，像是每天都收到很多交友邀請，還有自己作品被 PO 到 D Card 上，當周追蹤的人數增加兩、三百人，我自己都嚇了一大跳。

鼠團裡寫字高手如雲，我並沒有特別喜歡哪個人的作品，只要字美、寫的文字對味，我就會先將作品存在手機裡專屬的「寫字相簿」裡，等到要練字的時候再拿出來參考。

我買過 Lamy Alstar、Pilot 88g，最近常用的都是金屬桿，握起來很穩，新手入坑的話非常推薦。若是學生沒有那麼多預算，我也推薦 Schneider Bk400 或 Bk402 還有 Swan，雖然是塑膠筆桿但是 CP 值非常高。

墨水的話我最愛「色彩雫」，這牌子有出 15ml 裝，買很多罐也不怕太佔空間，另外 Super5 防水墨水我也很推薦。至於紙，我試過不少，例如 iPaper UCCU、Midori 都是我寫過，而且也很推薦的，若是學生的話，我很推南寶興 Green Style 活頁紙，一包 80 張不超過 50 元呢！

現在寫字已成為我生活中重要的一部分，每天上上鼠團、寫寫字，都能讓心情放鬆，而我也從寫字中，學會讓自己的心情靜下來，這些都是寫鋼筆字以來意想不到的收穫。

筆：Pilot 88g F 尖
墨：色彩雫松露 + Super 5 蝶戀花
紙：Green Style 活頁紙

> 我們在這人生中，
> 真正害怕的不是恐怖本身，
> 恐怖確實在那裡，
> 以各種形式出現，
> 有時候甚倒我們的存在。
> 但最可怕的是，
> 背對著那恐怖，閉起眼睛，
> 結果，
> 我們把自己內心最重要的東西，
> 讓渡給了什麼。
> 　　　　　　—村上春樹

◎鼠名：Bee
◎書寫經歷：書寫經歷：真正開始認真練字大概 6~8 個月左右吧，起初是看到網路有人分享寫樂的乳牛筆，覺得太可愛了就買了它，從此就掉入了鋼筆的深坑。現在寫字變成生活中很重要的一部分。

寫字已成為我生活中重要的一部分 　　　　By Bee

不知道從什麼時候開始
在什麼東西上面都有個日期
秋刀魚會過期.肉罐頭會過期
連保鮮紙都會過期
我開始懷疑.在這個世界上
還有什麼東西是不會過期的
＃＃＃
如果記憶也是一個罐頭的話
我希望這罐罐頭不會過期
如果一定要加一個日子的話
　我希望是一萬年
　　　〈重慶森林〉

感情就是這樣
熱戀期就像在吃龍蝦
好吃.爽!
可是等熱戀期過了.分手之後
它就是一坨大便啊森
妳會因為這坨大便是妳吃龍蝦
拉出來的.而留著它嗎
帶出門跟家說這是龍蝦喲!
它終變成大便妳就要把它沖走阿
不然妳怎麼吃下一隻龍蝦
　　＊呂捷歷史-朕跟朕下

我不會奢求世界停止轉動
我知道逃避一點都沒有用
只是這段時間裡
尤其在夜裡
還是會想起難忘的事情
我想我的思念是一種病
久久不能痊癒
當你在穿山越嶺的另一邊
我在孤獨的路上沒有盡頭
時常感覺你在身後的呼吸
卻未曾感覺你在心口的鼻息
oh~ 思念是一種病
　　《思念是一種病》

In your life, there will at least
　that you forget yourself for someone,
asking for no result,
　no company, no ownership nor love,
Just ask for meeting you
　in my most beautiful years.

一生至少該有一次
為了某人而忘了自己.不求結果
不求同行.不求曾經擁有
甚至不求你愛我
只求在我最美的年華裡
　遇見你

筆：Lamy Alstar F 尖
墨：色彩雫 霧雨
紙：Green Style 活頁紙

筆：Pilot 88g F 尖
墨：色彩雫 松露 + Super 5 蝶戀花
紙：Green Style 活頁紙

筆：Pilot 88g F 尖
墨：色彩雫 松露 + Super 5 蝶戀花
紙：Green Style 活頁紙

熱情如火的習字社團

我是一個上班族兼業餘攝影師，平常也愛逛 FB，因為不小心，看到樊修志老師的瘦金體，非常喜愛，而一頭栽進鼠團。進來鼠團半年多以來，才知道，原來文字經由人的手可以表現溫度、情緒。現在，我也愛以寫字來靜心。

我對鼠團最深的印象，莫過於因為鼠友們非常投入，經常 PO 文，所以想要找的文，通常沒有幾分鐘就被淹沒了。鼠團裡熱門的「習字樓」裡，我對 Polo Chan（丹硯）老師的字最有印象，丹硯老師的字很美，是很值得學習的對象。

在學習鋼筆字的過程中，真的很開心有鼠團這個大家庭，有任何問題，只要開口詢問，立刻就有熱心的鼠友回覆，真的非常「感溫」。

也就是這樣的硬道理，我在鼠團裡得到許多筆、墨、紙的知識，

萬寶龍 90 周年特別版。

萬寶龍 1912。

只要開口詢問，立刻就有熱心的鼠友回覆，真的非常「感溫」。　By Fafa Chiou

也透過這一陣的學習，我也擁有一些自己很愛的筆。

我最推薦給初學者使用的，是「百樂習字鋼筆」，它擁有三角握位，非常好握！我自己還將這支筆的筆尖折成書法尖，增加書寫樂趣。其他如「萬寶龍 22」，是款筆身輕盈、軟刀尖的老筆，易出鋒，書寫要輕手，否則反勾易勾破紙；「寫樂 21K 長刀研」在書寫時，改變筆尖的角度，就可以變化筆劃粗細，但初學者控制筆畫粗細時，需多適應；「老山羊特調鈦書尖」是目前最軟且彈的筆尖，彎尖可寫出近似毛筆字的感覺，但因軟彈書寫反饋力道也強，控制難度相當高，而且出水量極大，需挑選能扛墨的紙；「白金 3776 折尖」這款有點

筆：老山羊
檜木特調鈦
書法尖
墨：百利金
黑色
紙：臨摹紙

丙申年 立春 Fafa 手抄

滾水中
看不到倒影、
盛怒中
看不到真相、

彈性鋼折尖，由力道及筆尖控制易寫出粗細變化的字，易寫粗細連接變化的行、草書體；「王者專二型書法尖」，則屬於硬式暗彎尖，適合書法尖入門，執筆角度要較立，撇奈即易出鋒，不過品質較不齊，有容易出墨不順或堵墨問題。

在墨水部分，我最推薦的是「百利金」墨水，價位合理、顏色也不少；另外我常用的還有「萬寶龍」墨水，這款的顏色有古味，也不挑筆，但價位較高，目前擁有酒紅、暮光藍色；另外「百樂」墨水的「夕燒」、「躑躅」等，則是變熱門的特別色；「JHerbin」墨水則擁有多色可選擇，分子較細，不過較挑筆、挑紙。

紙類的部分，半透明的「臨摹紙」，如其名可放在字體上初學臨摹，不易吸水，同時紙質相當扛墨，也容易表現筆劃粗細；至於「熟宣紙」，墨水不易暈散，筆劃較為收斂，進階者必備，可以減少很多筆墨產生的問題。

筆：萬寶龍 1912
墨：萬寶龍暮光藍
紙：熟宣

筆：萬寶龍 1912
墨：萬寶龍暮光藍
紙：臨摹紙

◎鼠名：Fafa Chiou
◎書寫經歷：我是一位小小上班族兼業餘攝影師；喜歡以寫字來靜心，相信文字經由人的手可以表現溫度、情緒。

人生不如意之事
十有八九
是自找的

FaFa手抄、

> 筆：萬寶龍 1912
> 墨：萬寶龍暮光藍
> 紙：熟宣背面

讓你成熟的
不是歲月
而是經歷

FaFa手抄

> 筆：百利金習字筆(自折尖)
> 墨：百利金土耳其藍
> 紙：臨摹紙

如果心中
充滿偏見
你將看不見
真相！

FaFa手抄、

> 筆：老山羊特調鈦書法尖
> 墨：JHerbin 長春花藍
> 紙：臨摹紙

寫鋼筆字，心靈釋壓的最佳療藥

　　學生時期上歷史課時，初見宋徽宗所自創的瘦金體便為之著迷，當時坊間可參考的書籍甚少，也沒有網路，資料查詢不易，因此對瘦金體的喜愛就埋在心裡深處。退伍後到現在二十多年，真正寫字的機會不多，直到 2015 年五月，有緣見到了台灣瘦金大師樊修志老師的鋼筆字作品，心中那份對瘦金體的熱愛再度被燃起，二話不說拿起鋼筆開始練習。

　　初期練習是以臨摹的方式來領略瘦金體的「形」和「意」，每周練習的時間超過二十個小時，漸漸地感到自己字體明顯進步，同時瀏覽 FB 時也發現了「鋼筆旅鼠本部連」這個以寫字為主的社團，便一頭栽入。初入鼠團時人數還不到兩萬人，但團內寫字、畫圖高手如雲，每天都有許多人

筆：巨匠沾水筆
墨：色彩雫 秋櫻
紙：西班牙洋蔥紙

> 發現自己在耐性、專注力和心境上都有顯著地提升。　　　　By James TC LIU

貼文、貼畫分享，我自己練字練了一、兩個月後，禁不住手癢，也開始跟抄並貼文，初期還有點不好意思，但一旦邁開貼文這一大步，就持續到現在。

　　有人說我的字不是真正的瘦金體，這點我承認。我喜歡瘦金體但不是要百分之百寫得和宋徽宗一樣，因此在深入領略了瘦金體的真髓後，取其精華與楷書融合，成了我現在的字體。

　　我 的 第 一 支 鋼 筆 品 牌 是 OPUS 88，這是台灣本土有著四十年經驗的手工老筆廠「精基實業」的自我品牌。OPUS 88 的筆款設計多元，我自己對之愛不釋手，其他歐系品牌如「百利金」、「水人」；日本品牌的「寫

筆：英雄書法鋼筆
墨：色彩雫 冬柿
紙：計算紙

◎鼠名：James Tzuchin Liu
◎書寫經歷：2015 年五月加入鼠團後開始用鋼筆寫字，我喜歡的是一筆一畫清楚到位，扎實功力所寫出來的字體。每天寫鋼筆字紓解工作壓力，順便貼文和鼠友分享，迄今在社團貼文已超過一千篇。我四十多歲才用鋼筆，所以我想鼓勵大家：鋼筆書寫，永不嫌晚！

樂」和「百樂」我也很喜愛，每個品牌的鋼筆各有特色，書寫時的反饋也都不同，很難區分高下，但我認為，寫鋼筆字並不一定要用多貴的筆，若能找到幾支自己真正寫得最舒適的筆，才是最適合自己的筆。

對於墨水，自己最喜歡的是百樂的「色彩雫」系列。另外與鼠友間互相交換贈送的墨水為數也不少，現在多到都不知道何時才寫得完。紙張對書寫結果的呈現有一定的影響，自己試了很多種紙，其實最後覺得一般的影印紙或是學生用的計算紙就很好用。另外，洋蔥紙也是不錯的選擇，大部分的時候我喜歡用方格紙來書寫，可以慢慢練習把字寫整齊。

開始寫鋼筆字後，生活中又多了一項樂趣，在每天繁忙的工作之餘，讀些詩詞文章、抄抄寫寫，整個心都能沉靜下來，壓力也彷彿藉由寫字而得到釋放。寫字寫到現在，發現自己的耐性、專注力和心境上都有顯著地提升。最後，建議還沒有開始寫字的鼠友，拿起你的鋼筆來，讓我們一同書寫，共享文字之美。

筆：百利金 M800 鋼筆
百利金 4001 黑
紙：大創 筆記紙

我喜歡春天的花
夏天的樹
秋天的黃昏
冬天的陽光
和每天的你

丙申穀雨

時間會告訴我們
簡單喜歡　最長遠
平凡陪伴　最心安
懂你的人　最溫暖

丙申正月初十

筆：OPUS 88 硬橡膠鋼筆
墨：寫樂 極黑
紙：西班牙洋蔥紙

自娛娛人鋼筆樂

寫鋼筆字的時間雖然不長，但我卻從中獲得不少樂趣。因為在臉書看到以鋼筆書寫的名言佳句而進入「鼠團」，卻沒想到這一入，從此就身陷其中。

「鼠團」裡不但高手如雲，還有很多「檔案區」讓鋼筆新手可以挖寶，初入鋼筆寫字界的新手，千萬不可錯過這個「寶藏區」。而我自己也因為寫著寫著，因而愛上了以鋼筆寫字，還開立了個「Jason Huang's 微溫手寫」的粉絲專頁，和更多寫友一起分享我書寫的樂趣。

在鼠團裡有好多前輩都值得學習，我通常會選一些我需要多練習的字，再去參考各家的寫法，逐一地把字練好。

至於筆的部分，我買過中國的「英雄」、「永生」；日本的寫樂晴空塔、PG 21K；百樂的「微笑」、白金的 3776（版友贈送）；台灣的三文堂「ECO」，及兩支鼠團紀念筆—— Lamy Safari，SKB noti。墨的部分，則有寫樂「極黑」、百利金「4001」、 Super 5 浣溪紗等。

我對紙的要求不高，通常買書局的活頁方格紙來寫。

對初入坑的鼠友，我推薦晴空塔＋百利金墨水＋加活頁方格紙來練習最划算！

筆：寫樂晴空塔
墨：版友贈送的自調墨
紙：UCCU paper

人生一定要衝動一次
要嘛為了一個人
要嘛為了愛情
要嘛為了旅行
或者是為了夢想

Jason Huang

◎鼠名：Jason WJ Huang
◎書寫經歷：寫鋼筆字大約一年左右。當初是看到臉書上有一則用鋼筆書寫的名言，覺得鋼筆字有一種特殊的美感，所以開始加入社團。利用社團裡前輩們所整理的新手檔案區，從調整握姿，間架結構 92 法開始學起。也去買了可以矯正握姿的 Lamy safari 和百樂微笑鋼筆。讓自己每天動筆寫字的動力就是為了要分享一些有娛樂性及鼓勵性的文字，不但可以自娛，也可娛人。

從調整握姿、間架結構 92 法開始學起。　　　By Jason WJ Huang

加入鼠團的人，誰沒有三五支筆、三五分浪漫呢？

練寫之間的樂趣

已有幾十年未拿鋼筆寫字了，在偶然機會加入「鼠團」內看到好多美字，才又重拾鋼筆。

用了鋼筆之後，突然發覺用鋼筆寫出的字好有溫度感，也喜歡調墨之間的樂趣。文字的銓釋，墨色的漸層，一筆一畫讓我們都成詩人了！

在「鼠團」學到好多不同字的寫法，我最喜歡蕾神的字，不僅美又好有意境。

我自己最常用老山羊和老白金的鋼筆，墨水都用百樂的，至於紙有象球和萬國的稿紙，再墊個書法墊，就能寫得得心應手。

筆：老山羊書法尖
墨：派克紅十百樂紅葉
紙：萬國牌

◎鼠名：Linda yu
◎書寫經歷：已有幾十年未拿鋼筆寫字了～偶然機會加入社團，才重拾寫字樂趣。用鋼筆寫出的字好有溫度，加上調墨時的樂趣，讓我更愛寫字。突然發覺用鋼筆寫出的字好有溫度感，也喜歡調墨之間的樂趣。文字的銓譯，墨色的漸層，一筆一畫讓我們都成詩人了！

文字的銓譯，墨色的漸層，一筆一畫讓我們都成詩人了！　　　　　By Linda yu

筆：老山羊
書法尖
墨：派克紅
十百樂紅葉
紙：萬國牌

筆：老山羊書法尖
墨：派克紅十百樂紅葉
紙：萬國牌

用心寫出每一筆好字

接觸鋼筆半年多，習慣書寫楷書以及行楷。

最喜歡的墨水是萬寶龍丹尼爾狄福，以及四季彩的常盤松，選擇這幾款墨水的原因，是因為我偏愛暖色系，這兩款墨水不會過亮，亦不會太過於搶眼，給人一種柔和感，書寫出來非常舒服。

我最常用來書寫的筆為萬寶龍 1912 傳承、寫樂單層長刀研 nmf 尖，以及萬寶龍 146。我偏愛日常書寫的筆居多，歐規的筆我會選擇 F 尖書寫，而日系筆則偏愛 F ～ M 中間的筆幅，出水很流暢，書寫起來非常滿意。

至於紙，平常在練習時，日曆紙就非常的好用，可塗鴉、可紓壓亂撇，亦可練習手感與筆觸。也曾試過腦紙 & 鋼筆工作室的格紋紙，其漸層效果還不錯；至於熟宣 & 蟬翼宣也用過，熟宣、蟬翼宣的吸墨速度較快，但漸層效果較不明顯，

有雲南亂琴來簾苔斯水山
亭陽耳閱無青痕是不不在
孔諸無金白談上陋在深不
子葛紫經丁笑階室深有在
云盧牘無可有綠惟有龍高
何西之絲以鴻草吾龍則有
陋蜀勞竹調儒色德則靈仙
之子形之素往入馨靈名

筆：寫樂長刀研
墨：kobe ink 鈴蘭
紙：100 磅白紙

唯有默默地用心寫出每一筆好字，才能將中國美字永遠的傳承下去。　By Pacino Chen

水巷　鄭愁予

四圍的青山太高了　顯得晴空

如一描繪的窗

我們常々拉上雲的窗帷

那是陰了　而且飄着雨的流蘇

我原是愛聽磬聲與鐸聲的

今却為你戚々柃小院的陰晴

算了吧

晉他一世的緣份是否相值柃千年慧根

誰讓你我相逢

且相逢柃這小小的水巷如兩條魚

Pacino

筆：萬寶龍 146 F 尖
墨：寫樂常盤松
紙：100 磅白紙

筆觸也稍有不同。

建議初學者可以先以日曆紙來試用，不需要一開始就追求好紙、好墨甚至好筆，書寫硬筆字，練心練性最重要，千萬不要玩物喪志，花大筆錢在追求文具用品上，卻沒有時間真正靜下心來練字，那就得不償失了。

鼠團裡，我最欣賞的鋼筆書寫者有 Chris Horcrux Yen、蕾等眾多鼠團上的高手，鼠團裡有很多人不吝分享他們的美圖、美字，真覺得中國文字真美！而我也相信，只要堅持寫字，就會有更多的人認識中國繁體字的美，在這 3C 盛行，以電腦打字的世代，唯有默默地用心寫出每一筆好字，才能將中國美字永遠的傳承下去，我希望自己不斷的努力，也期待更多的人加入硬筆字行列，大家一起把硬筆字發揚光大。

◎鼠名：Pacino Chen
◎書寫經歷：鋼筆使用約半年，習慣書寫楷書以及行楷。

筆：萬寶龍 146 F 尖
墨：萬寶龍 丹尼迪福
紙：蟬羽宣

我希望身旁有個如你一般的人

如山間明亮的清晨

如道路上溫暖的陽光

覆蓋我肌膚　溫暖我胸膛

如今最好　沒有來日方長

Pacino

筆：斷血流中文尖
墨：寫樂常盤松
紙：熟宣

你是天真莊嚴　你是夜夜的月圓

雪花後那片鵝黃　你像

新鮮初放芽的綠　你是柔嫩喜悅

水光浮動着你夢期待中的百蓮

你是一樹一樹的花開　是燕在樑間呢喃

你是愛　是暖　是希望

你是人間的四月天

我說你是人間的四月天

笑聲點亮了四面風

輕靈在春的光豔中交舞著變

你是四月早天裡的雲煙

黃昏吹著風的軟 星子在無意中閃

細雨點灑在花前 那輕 那娉婷

你是 揚 开 了 它 的 花 冠 不 戈

筆：寫樂長刀研
墨：百樂夕燒
紙：蟬翼宣

在「臥虎藏龍」的鼠團裡 不斷成長

對鋼筆重拾熱情約莫是這兩年間的事，加入「鼠團」至今也不過一年多的時間。當時手上有支用了三十年以上的老白金（PN-250），筆尖受損，雖閒置了好一陣子，但一直捨不得丟掉。有天偶然路過一家鋼筆店，原本只想詢問修理鋼筆的相關事項，卻在與老師傅的攀談下發現了鋼筆世界的博大精深，以及諸多奇妙有趣之處。

回來後積極的搜尋有關鋼筆的相關資訊，也因此找到「鼠團」並且加入。之後才得知那位老師傅是圈內相當知名的國寶級人物，他就是修理鋼筆超過一甲子的福爺——賴義山先生。

求學時期，我使用的是老白金鋼筆，因此對於白金牌有特別的偏愛。但這兩年開始認真練字後，入手第一支筆是百樂的「微笑鋼筆（Kakuno）」，這支也是我建議給剛入門朋友的選項之一。外型簡

筆：白金風見雞

◎鼠名：Vincent Chen
◎書寫經歷：其實早在求學時期就已經使用鋼筆寫字，用的兩支筆都是師長送的老白金，當時只是當作一般書寫文具使用，對於鋼筆的寫感並沒有覺得有何不同。前兩年出差時偶然在某書局看到 Pilot Kakuno 微笑鋼筆，在研究它的上墨方式、用紙、配件等的時候逐漸對鋼筆的各方面產生興趣，進而發現寫字對於心情的安寧有相當大的助益，因此一路使用至今。近來日常書寫工具除少部分特別需求以外，幾乎已全面由搭配各色墨水的鋼筆所取代。

> 透過一次又一次的書寫為心靈帶來平靜。　　　　　　By Vincent Chen

單討喜，握持感佳，書寫表現平穩外，還相當好拆洗。其他如 SKB 的 NOTI 系列、三文堂的 ECO 系列都有不錯的性價比，不需多大的花費就能享受書寫的樂趣。若比較重視書寫感覺的朋友建議可入手老白金 3776、老百樂 18K 系列，這些在寫感方面都比入門款鋼筆高了至少一個層次，但同樣也不需昂貴的花費即可得到升級的感覺。

墨水方面我個人偏好 Diamine 品牌，色彩齊全、售價合理、好寫好洗，各方面表現都已足敷一般使用。紙張方面則較推薦使用「象球牌稿紙」、「加新稿紙」，近日用到的鼠友推薦品牌「聯合」和「貝吉儂」也是便宜好用的練字好物。

鼠團中的寫字高手很多，但我最欣賞的是「狗蛋兄（Gordon Chung）」，還有「幟少」。「狗蛋兄」寫字與發文數量均多，多種字體均揮灑自如，看似信手拈來卻

筆：萬寶龍 420
墨：Pelikan Amethyst（稀釋）
紙：貝吉儂 25K 計算紙

故人西辭黃鶴樓
煙花三月下揚州
孤帆遠影碧空盡
惟見長江天際流

都非常賞心悅目，而且至今仍堅持
不靠高檔筆款就能寫出精彩字樣，
是鼠團中值得學習的前輩之一；
「幟少」的字體在眾多大師之中不
算突出，但偏向日用體的書寫方式
與我的用法相近，而他的書寫力道
表現與運筆轉折方式均值得讓我參
考學習。

　　在跟抄作業方面，「亞瑟兄
（Arthur Chung）」的文算是我最
常跟抄的，他的文句內容都頗有意
味，抄寫之餘還能讓人進一步的思
考文字內容，因此受益匪淺。

　　自從開始認真練字以來，我入
手了不少鋼筆、墨水、紙張，以及
一些其他的相關周邊，像是墊板、
針筒、冷凍管等。這些書寫工具均
為生活帶來了一些使用上的樂趣，
透過一次又一次的書寫也為心靈帶
來了平靜。在鼠團的這段期間，不
論是版上的貼文欣賞、留言互動，
甚或是鼠友的見面筆聚，每一次的
交流都讓我受益良多。

　　在這裡我也期許鼠團能繼續維
持良好書寫風氣，繼續不斷的充實
新的資訊，讓大家都能在這個書寫
的世界裡一起進步、一起加油努力。

人生得意須盡歡
莫使金樽空對月
天生我材必有用
千金散盡還復來

筆：Pilot Heritage 912
墨：Pelikan Amethyst
紙：聯合紙品 18K 高級信箋

觀自在菩薩行深般若波羅蜜多時照見五蘊皆空
度一切苦厄舍利子色不異空空不異色色即是空空即
是色受想行識亦復如是舍利子是諸法空相不生不滅
不垢不淨不增不減是故空中無色無受想行識無眼耳
鼻舌身意無色聲香味觸法無眼界乃至無意識界無
無明亦無無明盡乃至無老死亦無老死盡無苦集滅道
無智亦無得以無所得故菩提薩埵依般若波羅蜜多
故心無罣礙無罣礙故無有恐怖遠離顛倒夢想究竟
涅槃三世諸佛依般若波羅蜜多故得阿耨多羅三藐
三菩提故知般若波羅蜜多是大神咒是大明咒是無上
咒是無等等咒能除一切苦真實不虛故說般若波羅
蜜多咒即說咒曰揭諦揭諦波羅揭諦波羅僧揭諦
菩提薩婆訶

失心瘋的色彩控

初加入鼠團，原本只是因為欣賞眾多美字，但身為色彩控，很快就迷上各種墨水的美麗色澤，而跌入墨水坑。

一開始也是有種好像買了鋼筆就可以寫出美字的幻想，而實際上當然不可能，而且自己的字原本就不是好看的，嘗試模仿各高手的字跡，求好心急下常常感到很挫折，反而降低了練字的慾望。後來接觸了平尖沾水筆，發現我對寫義大利體很快上手，尤其沾水筆換墨水又方便，更適合我這墨水控，才真正開啟我寫字的樂趣。

沾水筆平尖我試過 Brause、Speedball、Leornardt 的 Tap 系列等，覺得 Brause 和 Leornardt 出墨穩定、筆尖較硬，適合初學者，

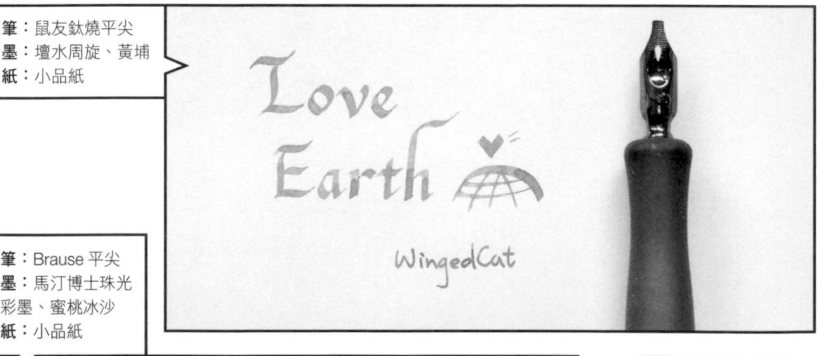

筆：鼠友鈦燒平尖
墨：壇水周旋、黃埔
紙：小品紙

筆：Brause 平尖
墨：馬汀博士珠光彩墨、蜜桃冰沙
紙：小品紙

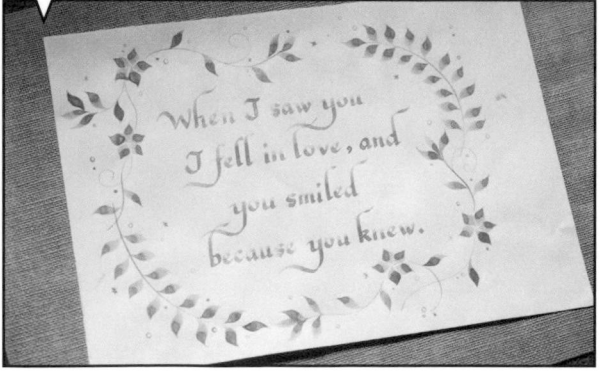

◎鼠名：WingedCat
◎書寫經歷：2016年年初開始練字，是標準的色彩控，因著迷墨水的色澤變化而入坑，發現平尖沾水筆最能表現墨水的深淺濃韻。美墨應配好字，為了墨水而練字。

寫字最重要的還是要開心啊！ By WingedCat

Speedball 筆尖有彈性，可以變化線條，但也較難控制。

　　沾水筆對紙的要求比較高，一般鋼筆可用的影印紙或筆記本可能還是會暈，目前試過腦闆娘紙、巴川紙、Rhodia、iPaper、小品紙都可以扛住沾水筆的大出墨量，我特別喜歡腦闆娘紙的厚

度和寫感，又非常顯 sheen，而且使用平尖寫字，比鋼筆更能顯現出墨水的色澤變化，這也是我愛平尖的原因之一。

　　一般鋼筆墨水用在沾水筆上有時候會太稀，出墨不好控制，適度加入阿拉伯膠可以增加濃稠度，不過像萬寶龍的墨水就可以直接適用沾水筆，滿適合日常練習的。

　　平常我幾乎沒有在跟抄習字

筆：Brause 平尖
墨：Kobe Ink 莫內紫
紙：腦闆娘紙

Colour is my day-long
obsession, joy and torment.

-Claude Monet

WingedCat
20160331

樓，大概因為我是模仿了寫不好反而會不開心的個性，現在覺得純粹欣賞各種美字，找到能讓自己寫起來最有成就感的字體，以及寫自己真的有感覺的文句，才是讓我持續每天都想寫字的原因。對我而言，寫字是很需要天時地利人和的事，有時候就是寫不好某些字，一直練習反而煩躁，寫字最重要的還是要開心啊！

曾經某天休息時，用平尖練習畫葉子，發現簡單又抒壓，將各色葉子 PO 到鼠團後，鼠友們的反應出乎意外地熱烈，莫名其妙發展成贈送葉子小卡的活動，甚至有鼠友表示願意購買，後來那陣子陸續畫了總計大概兩百多張的各色葉子，不過也因而得到很多鼠友的肯定與互動，感覺到只要有心，都會有人欣賞你的。後來寫字也常常在旁邊畫畫葉子、小花之類的，也算是找到一種自我風格吧！

筆：鼠友鈦燒平尖
紙：腦闆娘紙
墨：色彩雫紅葉、夕燒、天色、朝顏、紫式部
壇水：貪婪、周旋、乙未
Noodler's：奧圖曼玫瑰

用平尖練習畫葉子，簡單又抒壓。

為教人寫字而寫

我並不是天生就會寫美字，記得國中時期，作業還曾因字太醜而得過「丙下」，國二的某一天，也不知是什麼原因，就突然想要把字練漂亮，於是除了模仿班上一手漂亮美字同學們的字體外，還刻意地把字拆開，一個部首一個偏旁開始練起，幾個月後，醜字變美字，「丙下」變「甲上」。

持續的練字下，鋼筆的手感、外表，加上書寫上的輕鬆寫意，讓我不知不覺的迷戀上它。後來我架設了「小題大作的樂趣所在」部落格，和大家分享鋼筆書寫的心情後，發現有許多同好，更因為加入了「鼠團」，發現了人外有人、天外有天，寫字的高手一山比一山高，每個人出手的字也一個比一個美，讓我開拓了對鋼筆字的視野。

加入「鼠團」，我印象最深刻的事，是有一回在網友分享的日本電視台手工鋼筆製作節目中，看到和手上用的這支筆一模一樣的型號，沒想到節目後半段出現訂單時，訂單上果真的是自己的名字！網路的世界，果然無奇不有。

在高手如雲的「鼠團」裡，其實我的字並不是最美的，很多鼠友寫得也都很美很好，喜歡的「鼠友」名單至少有五十名以上，也很難找出其中之最。一開始玉筆老師（Chiayu Wang）給我很多啟發，一直讓我當作偶像的是 Abe Tsai 老師，最近是寂照覺演師的作品令人驚豔。

十多年來我和白金 3776 的連結應該最強，也是最想推薦給鼠友的一支筆；新的世紀型 14KF 或 M 尖，我最近也已經上手了。至於墨水，平常用最多的是白金藍黑和白金紅；而紙張覺得最近的小品試寫紙很好用，如果入坑新手，不妨可以試用看看。

鋼筆寫字之於我，已經是生命中的一部分，平時的工作非

我並不是天生就會寫美字。　　　　　　　　　　　By 丹硯

常忙碌，經常藉由寫鋼筆字來靜心，這麼多年來，我真切地發現，透過鋼筆習字，不僅讓我耐性足，同時也容易放鬆心情，真心期盼能培養靜心這好習性的鋼筆習字，能有更多同好加入。

習字不僅為己，也為了傳承我們文字結構高深的文字意涵！

希望大家都愛上鋼筆寫字。

◎鼠名：丹硯（丹硯式習字法作者）
◎書寫經歷：寫字多年，始於收集了鋼筆卻沒有一手配得上的字發愁。一開始是為了想把字寫好而寫，後來是為了教人寫字而寫。與練字相比，研究如何提升教學的效果是我更在乎的事。

人無癖不可與交
以其無深情也
人無疵不可與交
以其無真氣也

節自張岱 陶庵夢憶
丹硯抄於丙申三月

筆：3776 鋼尖—小品雅集改書法尖
紙：小品試寫紙
墨：Noodler's Apache Sunset

在書繪中找回生命的溫度

　　時間會沖淡感動，而騎車旅行可以讓生命再次動容；時間會沖淡溫度，而書繪可以讓生命重新燃起情感的火花。

　　這是我，始終沒有放棄過書寫的最大原因。

　　在大都市壅塞緊張的縫隙中生存，可曾發現我們的喜怒哀樂都無比珍貴。所以即便早已進入電腦打字多年，我始終習慣用鋼筆寫筆記，記錄工作、記錄心情。去年剛好這段時間（四月中旬）意外加入了「鋼筆旅鼠本部連」社團，這裡面都是跟我一樣執著於一種無可救藥浪漫的一群人，透過書寫彼此交流分享，不論是在自己生活見聞感想所寫下的每段文字，還是透過跟抄寫下隱藏著自己的深刻生活體驗、情感或故事，透過一篇篇文字，分享讓人悸動的共鳴。

筆：Pelikan M205 / Sailor PG 21K
墨：阿帕契＋萬寶龍勃根地酒紅
紙：95 磅影印紙

筆：輝柏成吉思汗
墨：北京碳素
紙：影印紙

◎鼠名：鳥人 Ben.Chen
◎書寫經歷：2015 年加入鼠團，開始透過書寫分享自己生活見聞感想，透過一篇篇文字，分享讓人悸動的共鳴。

- -

即便。只是一隻鋼筆
相信自己，相信自己可以做到 !!!

執著於一種無可救藥浪漫的一群人。　　　　　　　　　By 鳥人

筆：輝伯 GVFC ／巨匠書法尖
墨：萬寶龍 Leo Tolstoy
紙：Life 信紙

　　每個人的文字都會擦出不同的火花，即便是同一家廠牌的筆，也能描繪出千百種不同的風格樣貌。我個人喜歡無章法的書寫及繪圖。在社團裡，我以「繪畫結合書寫」分享居多，相信已有諸多神手分享關於書寫的心得，那麼我就從「鋼筆畫」來進入我個人的心得分享。

　　所謂鋼筆畫也算是一種素描的方式，只不過工具主要使用就是「鋼筆」。鋼筆的特性可以透過筆尖施力，來產生優美的線條及筆畫的粗細，透過線條堆疊產生明暗與層次。但想要透過鋼筆畫出一幅美畫，「控筆及控墨」就很重要，因為一旦下筆只有接受結果，若想要修正，就得利用線條堆疊層次來「掩飾」敗筆。

　　拿鋼筆畫圖，可以選擇先使用鉛筆打草稿再進行繪製，因為「控筆構圖」決定了底稿是否成為畫面的一部分，而熟悉筆尖的特性更是鋼筆畫成功與否的重要因素之一。

筆：Pelikan M100 / Sailor F4
墨：阿帕契＋百樂夕燒
紙：95 磅影印紙

筆：Pelikan M800
墨：萬寶龍暮光藍
紙：日本信紙

這是
山盟海誓疑無路
鳥語花香又一村
的概念。

筆：巨匠書法尖沾水筆
墨：四季彩山鳥
紙：日本信紙

筆：Sailor PG 21K +
鉛筆及色鉛筆
墨：百樂夕燒
紙：95 磅影印紙

一腳踏進無悔坑

踏進鼠團這個大家庭，是個無心插柳的結果。

第一次在鼠團分享了我的禪繞藝術畫作之後，不到四小時之內竟然獲得了兩千個「讚」，讓我驚訝到下巴快掉下來！至此，就愛上了這裡，雖然加入的時間不算太長，但卻在這裡流連忘返。

在鼠團裡，我學到許多關於鋼筆與墨水和紙品的知識，也欣賞到很多很棒的硬筆書法字，很多鼠友的字我都好喜歡，例如：廖育德老師、侯信永老師、葉曄老師、蔡立群老師、鄭耀津老師、布衣老師等。他們的字都有濃厚的個人特色，每一位都是我學習的對象。記得有一次跟抄蔡立群老師的作業樓，寫的是李白的《清平調》，那次是我第一次寫篆體字，而且一個字只有0.5公分X1公分大小，真的是很有趣！

說到跟抄作業樓，我最喜歡跟抄的就是廖育德老師、蔡立群老師，還有侯信永老師的作業樓了，這三位老師的作業樓都有不同的特色與學習點，有趣又有挑戰性，很適合我不愛受拘束的個性。

筆：巨匠書法尖沾水筆
墨：壇水 - 愛因斯坦
紙：小品試寫紙

令人流連忘返樂此不疲的遊樂場！　　　　　　　　By 米莉安

　　我使用鋼筆約有十年歷史，原本身邊一直都只有一支無印良品長鋼筆，不過自從加入鼠團以來，已經蒐集了不少品牌的鋼筆，諸如：寫樂的音樂尖，百樂微笑、台灣三文堂的鑽石580與陽極綠、LAMY的狩獵，以及白金的3776教堂藍。

　　無印良品長鋼筆很滑順好寫，價格也還不算太貴，是很適合新手的入門款；而寫樂的音樂尖鋼筆是我買來專門寫五線譜用的，筆幅比一般的B尖要再寬一點。百樂微笑鋼筆雖然滑順度不是頂尖，但是對於鋼筆新手而言是很適合練字的筆款，而且它筆尖上萌死人不償命的小微笑與小啾咪，是很多人愛上

它的主因。至於台灣三文堂的鑽石580與陽極系列鋼筆，採用活塞上墨方式，所有零件均可重複拆裝，保養維修非常方便；LAMY的狩獵，因為重量很輕非常適合隨身攜帶，而且筆尖也是滑順好寫，所以我也很喜歡。白金的3776是我第一支K金筆尖的鋼筆，好寫度也是沒話說地讚！

　　我收集的墨水也是很多種，像是中國鋼筆論壇墨水(簡稱壇水)，台灣的墨堤、慢慢墨房、寫樂四季彩、百樂色彩雫及歐美知名大廠的墨水都有，各有各的好處。壇水多是金粉墨，比較適合沾水筆使用；

筆：冰刀100長刀研映葉紅
墨：百樂夕燒
紙：巴川紙箋

◎鼠名：米莉安
◎書寫經歷：我使用鋼筆約有十年了，人生第一支鋼筆是無印良品的長鋼，這些年來我用它創作了很多詩詞作品，但是真正入坑應該是2015年秋天加入鋼筆旅鼠本部連之後的事，這個遊樂場著實令人流連忘返樂此不疲。

台灣的墨堤也都是漂亮的金粉墨，我畫彩墨畫的時候就常用壇水與墨堤的金粉墨。基本上金粉墨不建議拿來灌鋼筆，會有堵筆的風險。寫樂四季彩與百樂色彩雫的 sheen 很美，也是大部分的鼠友們最喜歡用的墨水。另外還有一些歐美大廠的墨水，像是 J.HERBIN，R&K，DIAMINE 的，我都很喜歡。一旦入坑之後，要小心的是墨水會一直買，我想大部分已經在坑內很久的鼠友們都會同意一點，就是我們手邊的墨水實在太多了，都不知要用到何時。

紙品部分，我使用過狼紙、腦紙、巴川紙、小品紙，都是鼠友們聽過或是也正在使用的品牌，我也推薦給剛加入鼠團的鼠友們。狼紙適合用金粉墨或是比較濃稠的墨水來寫，不會暈透；腦紙則是目前我用過的紙品中最好的，不論是畫圖或是寫字都超級扛墨的，是我心目中的紙品 NO.1；巴川紙與小品紙都稍薄一些，寫來很滑順，但是不適合用來畫彩墨畫。

筆：新竹內灣玻璃沾水筆
墨：墨堤的薄霧玫瑰與朽葉森林
紙：腦紙

筆：寫樂音樂尖
墨：寫樂四季彩土用
紙：Double A 影印紙

筆：SAKURA 代針筆
紙：禪繞畫專用紙磚

冰刀 100 映葉紅鋼筆

筆：輝柏專家
級油性色鉛筆
紙：水彩紙

女人打扮不是為了炫耀，
而是讓自己舒服。
妳喜歡自己，妳就迷人。

——Ines de la Fressange

米莉安抄2016.2.29

筆：白金 3776
教堂藍鋼筆
墨：Diamine
粼粼海洋
紙：便條紙

筆：沾水筆
墨：Diamine，Noodler's
紙：腦紙

筆：沾水筆
墨：寫樂四季彩土用
紙：狼紙

發現手寫字的樂趣！

我從小就喜歡寫字，會一腳踏進鋼筆坑，是從父親那個廢棄的公事包裡撿到一支老白金鋼筆開始，升上國中後，認識了一樣喜歡書寫的朋友，透過交換信件的方式，魚雁往返間培養了固定書寫的習慣，沒想到這樣的堅持，一路走來，至今使用鋼筆約莫十五年。

出了社會後，網路資訊快速發展，但也因為如此，使用手寫方式的人愈來愈少，但我仍維持每年親手寫賀卡的習慣。偶然的機會下，在臉書上加入了「鋼筆旅鼠本部連」，透過前輩們介紹讓我對鋼筆的喜愛又開啟了另一扇門，最開心深刻的莫過於隨著手寫熱潮，會員一路成長到現在破了十萬人大關。

鼠團裡的高手真的非常多，我個人最偏愛的是 Gordon Chung 與蔣得謙這兩位前輩，兩者皆有很強烈個人特色風格，在字裡行間彷彿能看見氣的流動，是我平日習字時會跟寫的兩位。

說到收藏，我從一系列早期的老白金開始收集，再慢慢增加收藏從鋼尖（Lamy）、百樂、寫樂，各式沾水筆、須特製的手工打磨特殊筆尖；墨水常用的有「寫樂—極

最遠的旅行
是從自己的身體到自己的心
是從一個人的心到另一個人的心
堅強不是面對悲傷不流一滴淚
而是擦乾眼淚後微笑面對以後的生活。
－宮崎駿

筆：手工筆桿＋特調刀尖
墨：Noodler's America Eel
紙：UCCU 進口 11 號

寫字不再單純只是寫字，還有安穩情緒的作用呢！　　　　By 老波

黑」、「Iroshizuku」系列，而紙則偏愛「UCCU」進口 11 號以及「MUJI 植林木」，以上都是很好取得的練字搭檔。

　　建議新手不要一開始就砸大錢買週邊用品，慢慢養成寫字習慣再挑選適合自己的產品，確定自己真的喜歡再陸續增加也不遲！

　　而我，在近年加入許多鋼筆社團後，透過欣賞他人作品以及前輩教學與討論，才發現寫字不再單純只是寫字，還有安穩情緒的作用呢！

　　歡迎大家一起加入寫字的行列，一同發現手寫字的樂趣！

筆：牛奶沾水筆
墨：Kobe ink 大英博物館
紙：UCCU 進口 11 號

筆：特製手工刀尖
墨：Kobe ink 大英博物館
紙：UCCU 進口 11 號

◎鼠名：老波
◎書寫經歷：從小就喜歡寫字。使用鋼筆至今約莫十五年，那時鋼筆並不盛行，只能獨自摸索；直至近年加入許多鋼筆社團，透過欣賞他人作品以及前輩教學與討論，寫字不再單純只是寫字，還有安穩情緒的作用喔！

七零八落不是你的命運
維綱斯不會忘記看顧你
就像它永遠不會遠離太陽運行
你要記得你是光
點亮自己給需要溫暖的人一道光
指引夜歸海上的船一道光
平安回家
無題·妻林巴洛
　　　　　老波

愛是恒久忍耐．又有恩慈；愛是不嫉妒；
愛是不自誇不張狂．不做害羞的事．
不求自己的益處．不輕易發怒．
不計算人家的惡．不喜歡不義只喜歡真理；
凡事包容．凡事相信．凡事盼望．
凡事忍耐凡事忍耐．愛是永不止息．

愛的真諦·哥林多前書十三章

　　　　　　　　老波

筆：派克 21
墨：派克 黑
紙：UCCU 進口 11 號

喜歡用不甚工整的字跡寫著

By Anne Hsieh

◎鼠名：Anne Hsieh
◎鋼筆名稱：萬寶龍摩洛哥王妃
◎書寫經歷：2015 開始認真寫字，喜歡用著不甚工整的字跡，寫著關於同樣不甚工整的這個世界的話語。

一起踏入這個浪漫的世界

我是一個藥師，專業的工作之餘，攝影、旅行、演戲、繪畫等，都是我的興趣。第一次接觸鋼筆是 2014 年的生日禮物。那次被一個從小一起長大，交情超過 25 年的好友半推半就的帶去小品，然後半推半就的選了一支寫樂書法尖當生日禮物。沒錯，一切都是「半推半就」！因為當時，我對鋼筆的印象就是一種麻煩的書寫工具，要選吸墨器、墨水、筆、筆尖，但好友非常有耐心的解（推）釋（坑），讓我也慢慢的接受了。買完回家之後，還像是報好康似地，告訴我有個「鼠團」可以加入，裡面有很多相關的知識可以「自學」。

還沒接觸鋼筆前，因為工作關係我寫字非常快，只求清楚跟速度。但接觸鋼筆一段時間後，慢慢發現，「寫字」這件事在我的生活中產生了化學變化！看著筆尖一筆一畫的在紙上飛舞，我的心也跟著慢慢的沉澱、平靜下來，感受著每支筆不同的特性，體會著每種墨色適合的文字，現在每天留一段時間跟筆墨獨處，或是抄抄句子、寫寫心情，已變成繁忙工作之餘的小確幸。

「鼠團」是一個大家庭，隨著加入的成員愈來愈多，神人等級的作品也愈來愈養大大家的胃口。每天點開「鼠團」變成一個新的生活重心。「鼠團」很多人的作品，我都非常欣賞，他們的字體很有自己的風格（如 Anne Hsieh、魏默等）；另外還有每每發文總讓人啼笑皆非的冷笑話大王吳明翰，以及正義感十足的鉛筆字代表者小黑哥。雖然我很少去模仿別人的字體，但欣賞每個人的作品，然後期許自己可以跟他們一樣寫出屬於自己獨樹一格的文字風格，是我在鼠團找到最大的動力。

鋼筆的收藏上，從一開始的一支到現在已經有十四支了，從「微笑鋼筆」到「萬寶龍王妃」，每支筆都有一個特點，那就是「非常好看」！有句話說得好：「現在這個社會還在用鋼筆的人，都有無可救藥的浪漫」，所以選鋼筆跟選情人一樣！雖然我是「顏控」，但畢竟自己喜歡才會想要每天寫，才有辦法練出一手好字嘛！至於墨水的顏色，我偏好適合書寫的藍

我相信寫鋼筆可以抒發更多內心的情感。　　　　　By 艾咪

◎**鼠名**：艾咪

◎**書寫經歷**：我本身就很喜歡寫字，前年生日得到了人生的第一支鋼筆後，展開了為期一年半的練字時光。愛觀察別人的字，但不會強迫模仿，認為字還是要有自己的風格；覺得每支 鋼筆都有自己的個性，以及適合書寫的感覺，每次寫字的時候用 "心情" 去寫，才能寫出富有感情的文字。

筆：Pilot mr2
墨：Iroshizuku 夕燒
紙：手作 16k 格紋筆記本

我渴望　　一種愛情
不會因為愛的卑微而心生疲憊
也不會因為愛的無恥而滋生輕蔑
他 與我　棋逢對手　見招拆招
　他　看穿我的輪廓　親吻我的奮勇
然後　原諒我的無恥　和那些
　　　　　　無法啟齒的卑賤
　　《貓力》艾咪手抄

色系，不管是鮮豔的像土耳其藍（Waterman）或是沉穩的藍黑色（派克）月夜（四季）都是我非常喜歡的顏色。

我相信文字可以帶給我們力量和無限的想像空間，我相信寫鋼筆可以抒發更多內心的情感，就像是攝影或是旅行一樣是可以寄情於生活的興趣。其實寫鋼筆字並不困難，不一定要用多好的紙、多好的筆，只要你喜歡寫字，就可以踏入這個浪漫的世界。

希望可以給更多還在觀望中的朋友，一個入坑的衝動！

當時的他是最好的他
後來的我是最好的我

可是 最好的我們之間
隔了一整個青春
怎麼奔跑也跨不過的青春
只好
伸出手道別
《最好的我們》
艾咪手抄

筆：萬寶龍王妃
墨：Mont Blanc toffee brown
紙：iPaper

那就在一起吧
拋開所有的顧慮
即使今後相互折磨
明天的事留給明天去後悔
所有的防備都在一朝瓦解
地只是決定對自己誠實一點

《原來你還在這裏》艾咪手抄

筆：PARKER 45
墨：色彩雫深綠
紙：手作 16k 格紋筆記本

我的人生曾經寂寥
　　　我曾經身處茫茫人海
卻寧願孑然一身
　　　　直至遇見你
溫柔的你 無以倫比美好的你
　言語無法表達
　　如果 一定要我取捨
那就是
　　　　我愛你
以我全部的智慧和生命
　　　《他來了，請閉眼》
　　　　艾咪手抄

筆：寫樂 - 若竹 55 度美工鋼筆
墨：色彩雫稻穗
紙：iPaper

真是一件美好的事！

By 吳雅琪

蘭陵美酒鬱金香
玉碗盛來琥珀光
但使主人能醉客
不知何處是他鄉

李白客中行 丙申春月 吳雅琪書

筆：老山羊鈦尖
墨：百利金 4001
咖啡色墨水
紙：洋蔥紙

◎鼠名：吳雅琪
◎書寫經歷：小學時代和大學時代有向書法老師學習毛筆字，真正接觸硬筆字是在 2014 年底，當時授課的硬筆字老師講解字的筆畫與結構，因為有毛筆字的底子，在寫硬筆字時，很快地結合理論，加上勤學的興趣使然，竟也在 2015 年的硬筆字比賽中，得到一些獎勵，目前在擔任的工作崗位上，推廣硬筆字練習，寫字能靜心，還能認識許多愛寫字的同好，是一件美好的事！

因為鋼筆 愛上鼠團

By Chih Chen Chang

　　因為喜歡收集漂亮有質感的鋼筆，才開始進入鼠團並且重新練習書寫國字，目前練字一年，希望能繼續和先進同好們學習，寫出一手好字。

　　鼠團中我最喜歡的是 Pacino Chen 的字，他的字每個細節都很講究，有經過精心練習過的，很適合新手跟抄練習。

　　對於學習鋼筆字初入門者，我的小小心得與建議是：不需要一開始就購買一堆鋼筆，如果偏愛寫小字，就建議使用細尖的筆，如 EF 尖，字體才不會太擁擠；如果喜歡寫大字，就建議用粗一點的 M 尖，寫起來線條可粗可細，比較有層次感。

　　另外，剛開始寫字，還是建議用稿紙寫，有格子侷限，較易把字寫得大小相同，等到字可控制到差不多大小時，就可以換成只有直、橫線或是沒有線的紙張，此時寫字便能更瀟灑飄逸了。

◎鼠名：Chih Chen Chang
◎書寫經歷：喜歡漂亮有質感的鋼筆，而一腳踏進鼠團，2015 年開始練字以來，樂趣無窮，希望能更加精進自己的寫字實力。

筆：老山羊胡桃木鋼筆 (鋼 F 尖)
墨：常盤松
紙：iPaper

愛上墨色深淺的變化

　　之所以會接觸鼠團，是因為表姊的推薦。一開始聽到「鋼筆」、「練字」，還覺得沒什麼大不了的，自己平常上課用原子筆抄筆記不也是天天在「練字」嗎？隨後她用她的手機滑了一下「鋼筆旅鼠本部連」這個 FB 社團給我看，沒想到一看，立刻被鋼筆寫出來超美的墨色變化狠狠燒到，墨色深淺的變化是我深深愛上鋼筆的原因。

　　鼠團是一個有著相同喜好的人共同討論的好地方，加入鼠團至今約半年多，不管在鋼筆方面有什麼問題，大家幾乎都會熱心的回答，而且每天都有美字、美墨、美圖可以調劑身心，看著鼠團的人數從我加入時的五萬人一直增加到十幾萬人，就會有種多了很多朋友的感覺。

　　鼠團中，我第一個注意到的就是鼠友王惠珠所寫的金文體，是一個很特殊的字體，看起來很漂亮，後來就跟著練習了，還有其他鼠友

筆：百樂藝術鋼筆＋沾水筆
墨：RK 埃及玫瑰
紙：腦闆娘紙品

筆：Platinum PGB-3000A 鋼筆
墨：壇水 NO.46 懶惰
紙：台大出版中心筆記本

每天都有美字、美墨、美圖可以調劑身心。　　　　　　　By 李婉瑜

的字我也都很喜歡,例如 鄭耀津老師、葉曄老師、布衣老師等,都是臨摹的好對象。

　　雖然我加入鼠團的時間並沒有很久,但卻買了很多鋼筆,Preppy、寫樂、微笑鋼筆、三文堂 ECO、Platinum PGB-3000A 等,都是我的「囊中之物」,目前我最推薦的是三文堂 ECO,筆尖滑順好寫,握起來舒適且不會太重,加上筆身就是吸墨器之故,可以清楚的看到墨水的顏色,是一隻 CP 值很高的筆。

　　墨水方面,如 百樂「色彩雫」、中國「壇水」、寫樂「四季彩」、J.Herbin、Diamine 等,也都是我的蒐集,個人非常喜歡「四季彩」中的「山鳥」和「色彩」中的「躑躅」,兩者在墨濃的地方常會出現漂亮的 sheen(意即墨水乾透後所呈現如鑲邊般的光澤或不同色澤的效果)。

◎鼠名:李婉瑜
◎書寫經歷:五個月前被表姊推坑後,深深被鋼筆墨水變化吸引,從此陷入萬劫不復的深淵……(也加入了推坑別人的行列)。在鋼筆旅鼠本部連之中看到了大家所寫的不同字體深感佩服,從此迷上了金文體,於是便開始跟著練習至今。

筆:寫樂書法尖
墨:自調
紙:腦闆娘紙品

於千萬人之中遇見你所要遇見的人,於千萬年之中,時間的無涯的荒野裏,沒有早一步,也沒有晚一步,剛巧趕上了,那也沒有別的話可說,惟有輕輕地問一聲:「噢,你也在這裡?」

——張愛玲

紙的部分，我很推薦台大出版中心賣的小冊子，不但便宜且能扛許多品牌的墨水，不會暈開；另外ㄇㄚ╱幾兔的便條紙不但可愛且便宜，也蠻能扛得住墨水，適合日常使用；若追求 sheen 效果者，則強力推薦「腦闆娘紙品」，「腦闆娘」的紙雖然乾的較慢，但也因此 sheen 的效果很棒。

筆：三文堂 ECO
墨：自調
紙：腦闆娘紙品

外表的美只能取悅人的眼睛
而內在的美卻能感染人的靈魂
——伏爾泰

入坑之後，筆、墨、紙樣樣講究，
由上到下筆加墨：
微笑鋼筆 (鯰魚 _ 阿帕契夕陽)
寫樂書法尖 (自調墨 _ 混的東西太多忘記了)
Platinum PGB-3000A(壇水 _NO.46 懶惰)
三文堂 ECO(自調墨 _ 混的東西太多忘記了)
Preppy(Preppy 的藍色卡水)
紙：台大出版中心賣的小冊子 (在台大校史館二樓可以買到)

跟抄，讓自己的字變得更美！

真正開始練字是我在高一之時，那時常被爸爸唸說寫字比小學生還醜，因此激勵我努力練字的動力，當時同學中若有寫字好看的，都是我學習的對象，就這樣練了一年，成果有目共睹。

但自從電腦打字已成為主流之後，我也很少練字了，一直到最近在偶然機緣下，接觸到「鋼筆旅鼠本部連」，點進社團裡一看，裡面竟都是鼠友們寫的美字，讓我想到在這個普遍使用電腦或手機打字的時代，竟然還有這樣的社團存在，又挑起了我寫字的因子，二話不說申請加入鼠團。

在加入鼠團這些日子以來，每天練字，慢慢找回荒廢了幾十年的手寫溫度，在這段時間裡，讓我印象最深刻的事，是在聖誕節到過年前，鼠友們都在交換卡片跟禮物，每每收到鼠友們寄來的卡片，就讓我滿心感動！鼠團真的是很溫暖的地方！

在鼠團裡各位老師跟前輩們的美字，往往讓我嘆為觀止，其中我最欣賞「鳥人」大大的作品，

筆：王者書法尖普一
墨：色彩雫稻穗
紙：柏格方格筆記本

生命在於內在的豐盛
不在於外在的擁有
漂浪手抄

養成了每日習字的好習慣。 By 連國宏（漂浪）

不但字美，畫圖功力更是首屈一指，尤其素描作品，更是一張比一張更讓人覺得驚豔；當然其他如鼠頭顏筆傾、廖育德老師、布衣老師、丹硯老師等的字，也都是我學習的好對象。

因為加入鼠團不久，用的一直是一些入門筆，第一支鋼筆是SKB 的 NOTI 淘氣玩色鋼筆，我覺得很適合初學鋼筆者使用，非常滑順好寫；現在我最常用的是

冰河出的冰刀 100，是一款只有 0.5mm 的筆尖，書寫起來除了相當滑順之外，是我所有筆裡面最能表現出鋒的一支鋼筆，其他各式鋼筆，還得待我的字更上層樓時，才能再來添購。

我用的墨水是色彩雫系列的「天色」、「冬柿」、「稻穗」，以及「奧林丹非碳素」黑色墨水，跟一些卡式墨水；至於紙張方面，一開始買了很多不同的紙來寫，但

世事短如春秋
人情薄似秋雲
不需計較苦勞心
萬事原來有命
幸遇三杯酒好
況逢一朵花新
片刻歡笑且相親
明日陰晴未定
漂浪手抄

筆：冰河冰刀 100
墨：奧林丹非碳素黑色墨水
紙：普通計算紙

大部分都是會暈墨，紙張扛不住墨水，後來發現一般文具行買的計算紙竟然最好寫，因為便宜，CP 值超高，打破我對貴的紙就會比較好寫的迷思，另外「重疫區 Racoon City in 鼠團」買的「絕世臨摹紙」也很好寫，但缺點是紙張較薄容易破，寫的時候不易固定。

現在每天上鼠團，是我每天最期待的事，而跟抄鼠團作業，也是讓我寫字功力大增的主因。每個出作業的老師，都有不同的風格，都是很好的跟抄學習對象，希望有朝一我也能集各家所長，寫出屬於自己風格的美字。

筆：王者書法尖普一
墨：奧林丹黑色非碳素墨水
紙：絕世臨摹紙

人啊
如果只追求自己的幸福
那就不會有真正的幸福
只有懂得欣賞別人幸福的
才能得到真正的幸福
　　　　　　漂浪手抄

筆：木頭鋼筆（筆身由肖楠、櫸木、龍柏組成）
墨：白金藍黑色
紙：象球牌十行紙

人生是場荒蕪的旅行
冷暖自知　喜樂在心
漂浪手抄

◎鼠名：連國宏（漂浪）
◎書寫經歷：加入社團後，發現在這裡好多好多喜歡寫字的同好，因此又開始了我每日習字的好習慣，謝謝鼠團的各位管理人員，讓我們有這麼好的地方，可以用文字彼此交流，互相學習！希望未來的日子裡，鼠團能夠更加發揚光大，讓我們一起努力，加油！

鋼筆畫　打開我的新視野

　　無意間接觸到繪畫，感受到畫畫對生活的改變，及對周遭環境的感覺，也都不同於以往，這美好的經驗，讓我因此迷上這色彩繽紛的世界。

　　兩年前剛接觸繪畫時，並不知道自己能夠畫什麼？會畫什麼？於是報名社大學習基本的素描，先把基礎奠定好。後來在網路上看到很多色鉛的作品，於是一頭栽入專研於色鉛筆的世界，這期間都是在學習色鉛筆的運用，畫了不少的色鉛筆小品，非常的愉快。

　　因為繪畫而認識了一些同好的朋友，在朋友的介紹下，在 FB 上看到「速寫台北」及「速寫臺灣」社團上的各式鋼筆畫速寫，完全打破了我所認知鋼筆只能寫字的概念模式！

　　社團的長輩張柏舟教授每日所畫的鋼筆速寫，對其高超的鋼筆運筆威力，有力的鋼筆線條，讓我佩服得五體投地，他是我由色鉛轉換到鋼筆的恩人。經過社團前輩及後來投入郭正宏老師門下，接受郭老師正規的繪畫基礎教育和指導，從此開啟了我鋼筆速寫的畫畫生活。

　　初學或想接觸的朋友，常常

筆：DUKE 德國公爵孔子筆 / 英雄牌書法鋼筆
墨：寫樂極黑防水墨水
紙：水彩紙

馬來西亞 雞場街地理學家
二〇一六年三月二十六日

不練怎麼知道自己不行呢？　　　　　　　　　　　　　By 湘湘

不知道由何處開始，鋼筆對初學的人，有其一定的心理門檻！害怕不熟悉的鋼筆、害怕鋼筆一落下紙，就沒辦法擦拭的恐懼，往往使人卻步，但不練怎麼知道自己不行呢？

一般我出門鋼筆速寫，會攜帶DUKE 德國公爵孔子筆及英雄牌書法鋼筆（或稱美工鋼筆）數支，它們是我的最佳戰友，另外我還會準備

筆：DUKE 德國公爵孔子筆 / 英雄牌書法鋼筆
墨：寫樂極黑防水墨水
紙：水彩紙

105.1.7. 湘 繪記濟南衛理教會

寫樂極黑防水墨水加水稀釋成 1:10 及 1:20 的不同濃淡，各裝於瓶內外出攜帶使用。這兩瓶濃淡不同的墨水，注入鋼筆裡，並於鋼筆筆身做上記號，以方便自己使用時能迅速找到最適當的筆。運用這不同鋼筆墨水的鋼筆畫畫，畫出來的線條，會因為書法鋼筆特殊的筆頭，而有了粗細及濃淡的差異，產生畫面的趣味及線條明暗的效果。在現場構圖以鋼筆線稿完成，就可以用隨身的水彩盒及水筆來上色了。

　　寫樂極黑本身就是防水墨水，所以可以克服水彩上色後暈染的問題，只是一段時間後，就必須洗筆一下，免得塞筆！

　　在鼠團中，我愛分享鋼筆畫，因為它是改變我畫畫生活的美好工具，鋼筆讓我在環境上、人文的繪畫記錄上，幫了很大的忙，我期望未來的自己，在張柏舟教授、恩師郭正宏及師兄 Leo Li 的指導下，能夠筆藝畫藝精進，在旅行的同時，將攝影與畫畫結合，豐富我美麗的人生！

◎鼠名：陳湘湘
◎書寫經歷：使用書法鋼筆時間不長，但由於鋼筆線條較靈活，可自由控制粗細線條，拿來應用在畫作上是很不錯的選擇。

筆：DUKE 德國公爵孔子筆／英雄牌書法鋼筆
墨：寫樂極黑防水墨水
紙：水彩紙

筆：DUKE 德國公爵孔
子筆 / 英雄牌書法鋼筆
墨：寫樂極黑防水墨水
紙：水彩紙

一邊練字一邊玩筆墨

小時因和好友時常通信，加上她字很漂亮，便常以她的字為範本練習。後來同事介紹使用鋼筆，自己喜愛手寫的感覺更濃厚，於是踏上一邊練字、一邊玩筆墨之路。用心愛的筆配上美麗的墨水，寫著自己的文字或喜歡的詩句，是生活中的小浪漫！

我最喜歡鼠團裡「萌字王」德瑞的字，剛入門時，無意間見到他的字，就非常喜愛，他的字很有氣質，像詩人的字，字美且有個人特色！

進入鋼筆坑以來，目前手中約二十幾支筆，我自己特別喜愛和推薦的是 Pilot 的 Capless！一般 Capless 是入門 K 金尖的推薦款，F 尖寫感微軟舒服、細而不刮，寫起字來都覺得字更漂亮了。

我在鼠團裡很低調，也不太有跟習字樓的習慣，但是如果「蕾神」出作業的話，一定會支持一下的。

筆：Pilot #Capless 2010 ICEGREEN
墨：MD 無罫
紙：Waterman #EncreVerte

◎鼠名：慕小賢
◎書寫經歷：接觸鋼筆書寫後，才發現手寫不只是寫字，也是閱讀和創作。用手寫字讀詩，也用手寫字、寫屬於自己的文字。在 IG 上分享，藉由文字溫暖其他人，讓我相信書寫真的有溫度。

尋找生活中的小浪漫！　　　　　　　　　　　　By 慕小賢

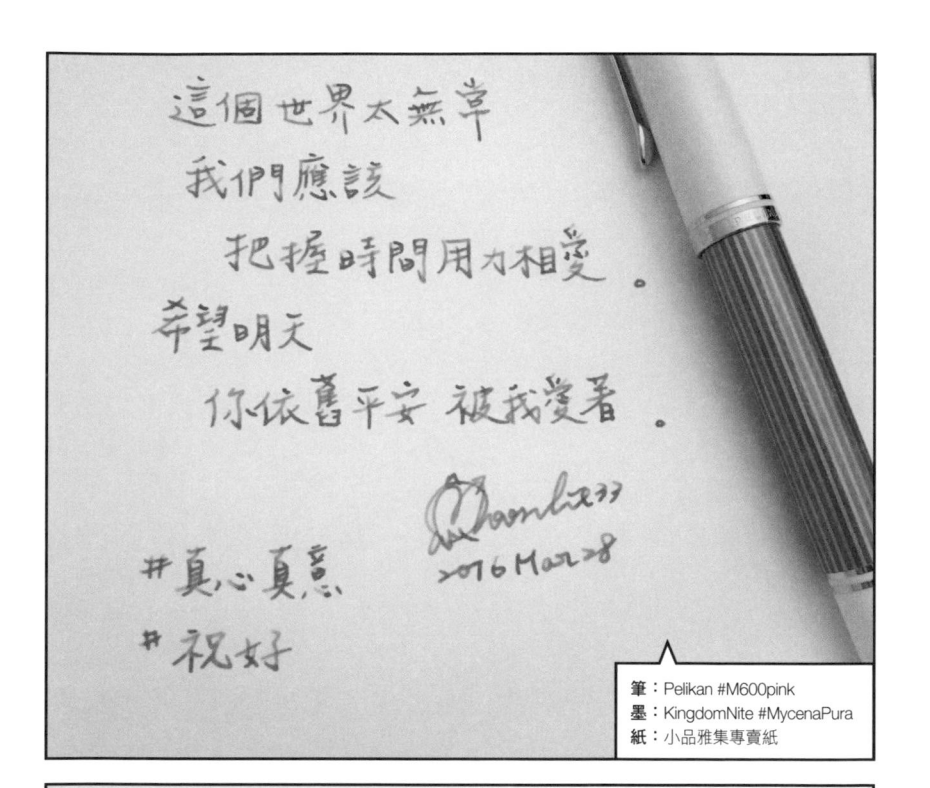

這個世界太無章
我們應該
　　把握時間用力相愛。
希望明天
　　你依舊平安　被我愛著。

#真心真意
#祝好

Bambi233
2016 Mar 28

筆：Pelikan #M600pink
墨：KingdomNite #MycenaPura
紙：小品雅集專賣紙

總有一天
　　我將以你的肋骨自居
　　在你胸腔開出愛情

筆：Montblanc Princesse Grace De Monaco
墨：Kobe インク物語 #須磨離宮ローズ
紙：小品雅集專賣紙

每日練字，與性靈一起成長！

　　會進入「鋼筆旅鼠本部連」是個有趣的機緣，幾年前剛開始使用鋼筆時，努力蒐集相關資訊，在各相關的部落格中悠遊，總有一件事讓我納悶，一些前輩所提到的「顏改」到底是什麼？和「朱顏改」有什麼關係？就這樣一路追到鼠團來，有幸能夠聆聽各前輩高人的各種知識與資料，同時也欣賞到很多美字美圖與文章，有趣的是，當時鼠團還只是個小小的鋼筆社團呢！

　　會專研隸書，也是無心插柳之事，入鼠團之後因為手抖，楷書寫得很差，挫折不少，再則我自己也很喜歡隸書，也剛好入手「書法尖」鋼筆，於是毫無章法的撰寫隸書，亂寫一通就貼上社團，沒想到前輩都是大好人，給了我極大的鼓勵也讓我稍具信心，所以才改為專攻隸書直到現在，現在在鼠團某處我還有一個小小房間斷斷續續的保存著入團以來的雪泥鴻爪，想來也頗為奇妙。

　　鼠團內高手雲集，寫得好、畫

楊慎 臨江仙

滾滾長江東逝水　浪花淘盡英雄　是非成敗轉頭空　青山依舊在　幾度夕陽紅　白髮漁樵江渚上　慣看秋月春風　一壺濁酒喜相逢　古今多少事　都付笑談中

筆：英雄 371 書法尖
墨：駝鳥 881 黑墨水
紙：Double A 80 磅影印紙

> 一腳踏進了一個不見底的坑。
> By 鄭耀津

得好的不勝枚舉，有硬筆書法比賽得獎常客；也有老師、文字工作者、創意工作者、寫字高手、畫圖專家等，各有各的厲害，在版上欣賞各家作品是我的樂趣之一，有些人還因此成了文友，正所謂「有緣千里來相會」，緣份這東西是如此神奇，誠如是。

雖然有人說善書不擇筆，但是我自己這幾年過來，有適合的書

筆：鯰魚彈性尖
墨：駝鳥 881 黑墨水
紙：Double A 80 磅影印紙

轉朱閣，低綺戶，照無眠。不應有恨，何事長向別時圓？人有悲歡離合，月有陰晴圓缺，此事古難全。但願人長久，千里共嬋娟。

蘇軾 水調歌頭

筆：大陸關勒銘 961 一般直尖
墨：駝鳥 881 黑墨水
紙：Double A 80 磅影印紙

何似在人間
起舞弄清影
高處不勝寒
又恐瓊樓玉宇
我欲乘風歸去
今夕是何年
不知天上宮闕
把酒問青天
明月幾時有

寫工具對作品來說，還是有加分作用，尤其是大量書寫更需擅用工具，因此，我的筆也從便宜的陸筆逐漸往品質較好的手工筆或歐美品牌筆轉型，一腳踏進了一個不見底的坑。

在墨水部分，基本上我比較不在意，顏色上只用藍、紅、黑三色，而且用的都是中國的便宜墨水，出墨順暢，不涅紙的我就滿足了。

至於紙，也是很多鼠友們在意的，會長毛的紙寫起字來頗讓人咽氣，因此從剛開始的 70 磅 A4 影印紙，到 80 磅、100 磅，總算讓我挑到最滿意的紙了，活頁紙我都用 80 磅的 0.5 公分的方格紙，雖然大部分還是會透背，但不至於涅墨。

待在鼠團這麼多年，我以自身過來人的經驗，建議在楷書練習上遇到挫折的同好，不妨換個途徑，練練現代的硬筆隸書，不求完美，只求在忙碌的現在，擁有片刻的自我時光，在每日的練字裡與性靈一起成長。

來寫字吧！

筆：英雄 371 書法尖
墨：鴕鳥黑墨水
紙：象球牌計算紙

◎鼠名：鄭耀津
◎書寫經歷：幾年前剛開始使用鋼筆時，努力蒐集相關資訊，在各相關的部落格中悠遊，總有一件事讓我納悶，一些前輩所提到的「顏改」到底是什麼？和「朱顏改」有什麼關係？就這樣一路追到鼠團來。

以楓橋夜泊表達對習字的執著

By 吳讐倫

◎鼠名：吳讐倫
◎紙：蟬依宣紙
◎鋼筆名稱：老山羊書法鈦尖
◎書寫經歷：這一首楓橋夜泊是我小時候學書法第一首接觸的詩詞。所以想以這一首詩表達對習字的執著。我九歲開始習字。參加過許多大大小小的比賽。一直到十七歲才停止比賽。因為受蘇軾寒食帖的影響，對於寫字有了不一樣的感受和詮釋。所以日後的創作方向比較偏向加入個人情感為主。鋼筆是去年九月左右開始接觸。

寫出屬於自己的幸福文字

給自己一段悠閒時光，
選一篇美好詩詞，
靜下心來，
寫出屬於自己的幸福文字。

從 2015 年八月開始接觸鋼筆，默默地也過了八個月。每天逛「鼠團」變成無法戒除的「癮」。每每點閱，不論是來自於文章內容的感動，抑或欣賞不同字型的獨特寫法，都能讓我度過一段浪漫的時光。

社團裡寫字漂亮的老師很多，喜歡的也不勝枚舉。我想，寫字不一定要很漂亮才能分享，重要的是用心，每篇用心寫出來的文章都值得獲得鼓勵，而持之以恆的練習，也必然會有收穫。

而對我來說，寫字最重要的是──「當下的幸福感」。寫過的文章中，大約有一半以上是來自當下心情的抒發。當我寫好一篇文章，反覆的思考措詞或是寫法，然後欣賞它，即使不是那麼的完美，但卻是我用心所寫出來的作品。而和鼠友分享後獲得讚的成就感，不是因為虛榮，對我來說，是對書寫內容以及文字的一種肯定。

筆紙墨方面，我比較有興趣的是墨水。不同的文章使用不同墨色做搭配，會有不同的呈現效果，也是寫字時的一個小樂趣。關於筆的選擇，由於每個人的書寫習慣以及對筆觸感受不同，建議直接到店面試寫，才能選出適合自己的筆。

最後，提筆寫字吧！

讓手中的筆帶你感受文字的寧靜與美好。

筆：晴空塔鋼筆
墨：百樂色彩雫系列紺碧 +J.
Herbin 香氛玫瑰
紙：腦板娘紙品

讓手中的筆帶你感受文字的寧靜與美好。　　　　　　　　　By 巧巧

別說打擾　我很喜歡　你的打擾

筆：LAMY JOY
墨：自調墨色
紙：一般活頁紙

我不爭取　我不堅決　我的眼淚不會說謊

筆：晴空塔鋼筆
墨：鯰魚墨 阿帕契
紙：狼紙

沒有人可以阻止　我想你　就算是停車禮讓過　我也阻止不了　我自己

筆：三文堂陽極綠
墨：Rohrer & Klingner
黃金綠
紙：iPaper

筆：百樂啾咪鋼筆
墨：萬寶龍太妃糖棕
紙：iPaper

◎鼠名：賴巧巧
◎書寫經歷：從 2015
年八月開始接觸鋼筆，
每天逛「鼠團」變成無
法戒除的「癮」。每每
點閱，不論是來自於文
章內容的感動，抑或欣
賞不同字型的獨特寫
法，都能讓我度過一段
浪漫的時光。

我們是真的　深深相愛過　但你忘何說　我不曾擁有

提升專注力與心的沉澱

談到踏入「鋼筆旅鼠本部連」這檔事約莫發生在三年前，因為那時莫名地對鋼筆產生了好奇，也憶及小時候常看到父親用鋼筆寫字，有點好奇這個未知而復古的世界。於是在臉書上搜尋了「鋼筆」這兩個關鍵字，第一個跳出來的即是「鼠團」，也恭喜自己踏入了這個吃土吃到飽的不歸路啊！

我自己真正開始練字的時間並不長，一開始是由交筆友開始。第一次在鼠團發了一篇交筆友文，結果獲得 100 多位鼠友的迴響與數百的讚，老實說真的嚇了一大跳！還好最後信任我，主動私訊自家地址給我的鼠友「僅」有 45 位，讓我不用陷入寫信地獄（笑）。然而，這 45 位鼠友的信寫下來其實也相當可觀，尤其自己又特殊的堅持，希望能有誠意地分享自己的生活點滴，信件字數都很可觀，雖然現在我還積欠一大堆信件未回，但這是進入「鼠團」印象很深刻的事。

至於在這神鼠眾多的鼠團中，實在有太多的偶像了！一一數來可得要耗費七七四十九天吧！僅列舉幾位我個人最喜歡的幾位老師：Polo Chan 丹硯老師的端正楷體是

筆：老山羊鋼筆
墨：Waterman
紙：計算紙

筆：陸製鋼筆英雄 359
墨：百樂色彩雫 冬將軍
紙：iPaper UCCU

一篇交筆友文 走入與「鼠」共舞的文字世界　　　By 奈米希希

帶我入門的很重要的一位（大家可以搜尋他的「紅燒翅膀文」）；鄭耀津老師的靈秀隸書則是我練字的啟蒙；葉曄與楊耕老師的行書是令人心曠神怡的字體；Andy Chu 老師的魏碑是自成一格特殊的美……。

　　坦白說，每一位老師的字都想練，但我認為臨摹是需要花時間與精神去感受每一種字體之間的獨特性。若是一天練隸書、一天臨魏碑，另一天再寫寫行書這樣子的練字模式比較不適合我。因此，我最常臨摹的字體是鄭耀津老師的隸書。在臨摹的過程，可以感受到專注力提升與心的沉澱，真心覺得這是練字很大附加價值呢！

筆：顏改尚羽堂星官
墨：四季彩 蒼天
紙：iPaper UCCU

　　而練字最不可或缺的工具就屬紙、筆、墨這三者了。由於入坑（吃土）了一段不算短的時間，也入手了不少的紙筆墨。

　　我的筆袋裡住著幾枝顏氏筆工坊的顏改鋼筆（紅拂、莫邪、八駿等）、以及 SKB 黃銅五角與淘氣鋼筆、百樂 88G、三文堂 ECO、尚羽堂星官系列與透明黃銅鋼筆與陳奕澤大哥手工自製的聖誕筆等。給初學者的推薦，可先從百樂 88G 或三文堂 ECO 入門，二者都是寫感滑順又兼具時尚感的筆款。

　　至於墨水，由於個人相當喜愛百樂色彩 系列墨水而購入了數色，

特別喜愛霧雨和竹林；寫樂的四季彩系列，常盤松與蒼天也是我的愛用色；大陸的金粉墨水系列也購入了數款，陌上花開這顏色是非常獨特有意思的。

另外，我愛用的紙是 iPaper 出品的台灣七號紙與 UCCU 紙，是生活上相當實用而扛墨的紙款。最近也入手一批熟宣，特別適合 M 尖以上筆款發揮，筆觸表現則是意外的美。

謝謝鼠團提供了一個資源豐富的平台供我自由揮灑，也感謝這一路上曾鼓勵我的鼠友與前輩們，

未來我仍會堅持著這無可救藥的浪漫，持續鋼筆書寫的靈魂與溫度。

◎鼠名：奈米希希
◎鋼筆名稱：三文堂 ECO
◎書寫經歷：其實鋼筆我已接觸超過兩年，但卻是從交筆友才開始認真寫字與練字。由於常待的咖啡館老闆也是鼠友，並也大力推廣鋼筆旅鼠本部連的置頂作業樓活動。字練著練著也就練出興趣，我特別喜歡硬筆隸書，因此時時臨摹鄭耀津老師的作品。也很感激社團中前輩們的鼓勵。

筆：三文堂 ECO 系列。

筆：顏改八駿
墨：寫樂 極黑
紙：iPaper UCCU

自小寫字就是一種樂趣

By Winny Len

◎鼠名：Winny Len
◎鋼筆名稱：Rarefatto 紫色鋼筆 F 尖。
◎書寫經歷：自小寫字就是一種興趣，然而在求學與就業的階段一直與寫字息息相關至今，加入鼠團已近三個月更是讓自己有學習進步的機會。

人生像一杯茶，會苦
一陣子，但不會苦一輩子
多一點快樂，少一點煩惱
累了就睡覺，醒了就微笑
往事不必遺憾，若美好是精彩
若糟糕是經歷，善用每天每分秒
把握眼前，當下才重要。

Winny

重拾書寫手感

By 瓜瓜

◎鼠名：瓜瓜
◎鋼筆名稱：SKB RS-308N 黃銅鋼筆
◎書寫經歷：在偶然的機會經朋友介紹加入鼠團，在那之前其實已經很久沒寫字了，幾乎離開學校之後就沒什麼機會需要寫字，但在求學過程一直很喜歡書寫，所以藉這機會重拾書寫手感。經常跟寫作業樓，跟著老師們一起練習，也慢慢地找到屬於自己的寫字節奏。

在練字的過程中，找到屬於自己的書寫節奏。

愛跟鋼筆談談情

一個對鋼筆有感情的人，第一眼，就知道她適不適合自己。

第一次試寫的鋼筆，我最喜歡感受筆尖觸紙一刻的感覺。這跟我堅持用自己的書寫習慣去感覺筆尖，是完全兩回事。在瞭解她的個性之後，我會馬上調整自己的書寫方式。

因為，每一支鋼筆都有個性。而且，筆是需要時間相處、瞭解和配合，跟情人沒分別。

而這種瞭解，讓你即使在軟如衛生紙上寫字，都能清楚知道筆尖要運行多快、觸紙要有多少深淺，這些都是我兒時常玩的小遊戲。

毛筆、鋼筆寫在不同紙質上，是什麼感覺？墨水會不會變化而漂亮？這一切在小孩的世界裡都是單純而美好。

隨身鋼筆更需要這種默契。以前年紀小，總會有一支鋼筆陪我幾年，直到感覺她疲倦了，需要休息了，我會細細把她整理好，保存起來。

然後是花上幾個月甚至幾年時間，把這種默契和熟悉感放下，再跟另一支鋼筆培養默契。

現在筆袋裡雖然總帶著三支鋼

筆：寫樂 PG 14K (Z 尖)
墨：寫樂墨水 (黑)
紙：安徽心經紙

◎鼠名：Rebecca Poek
◎書寫經歷：因為父母習慣使用鋼筆，從小就對鋼筆有特別的感情，既是兒時玩伴、閨蜜，更是工作好夥伴。雖然多年來使用過不同品牌和款式的鋼筆，但都視之為最獨特的朋友，因為每一支鋼筆都有個性。

> 筆是需要時間相處、瞭解和配合，跟情人沒分別。　　　By Rebecca Poek

筆替換，但算一算日子，每支隨身筆陪我的時間沒少過，這種「間隔」的習慣也保持著。

現在有不少新手對鋼筆都有一種先入為主的想法：一分錢一分貨，便宜沒好筆。可是在鋼筆的世界，曾經有很長一段時間，並不是用這種消費主義來定義品質。

便宜的鋼筆就像手錶，你可以說一枚幾百港元的電子錶因為不是經由大師鑲嵌零件，也可以說它某些用料比不上幾萬元的錶上乘，甚至，當下沒有收藏價值。但是，這並不影響某些品管好的電子手錶的準確性。

而在我的隨身筆之中，就有幾支廉價鋼筆陪了我三年以上。記得有一次在上海出差，不知怎的把一支心愛的英雄鋼筆弄丟了，回到香港馬上打電話跟飯店的客服經理說，一找到馬上快遞回來。「請問鋼筆是什麼品牌顏色？」對方一聽到是英雄馬上沉默了。

「這筆對我非常重要，無論如何也要快遞回來。」

不管當初是用什麼價位來定義這支筆，筆到了我手上，是由我來定義她的價值，而她擁有和我好幾年的回憶，難道不夠重要嗎？

筆：Soennecken S6
墨：寫樂山鳥
紙：硬筆熟宣紙

（特別鳴謝 Michael CM Cheng 提供攝影作品和後製）

筆：Sailor PG 14K (Z 尖)
墨：寫樂墨水 (黑)
紙：硬筆熟宣紙

筆：寫樂 F4、英雄 329、Preppy 0.3、微笑 F 、
Faber Castell Watercolor Pencils
墨：寫樂極黑、派克藍黑、Preppy 紅、百樂天藍
紙：台灣客製蟬衣宣紙

喜歡這個用文字傳送溫度的小天地

記得 2015 年六月左右，朋友分享了一篇鼠團文章，第一次看到 James Tzuchin Liu 用漂亮的鋼筆寫了一篇浪漫的字句，那一字字親手書寫的文字，真令人感動！當下，我才知道原來在這 3C 資訊爆炸的年代，還有人動手提筆寫字、練字，因此加入了這個「當時」只有兩萬人的「鼠團」。

加入「鼠團」沒多久，就碰到我的生日，一位好朋友送了我一支「萬寶龍 146」，但我卻發現雖擁有好筆卻寫不出好字的痛苦，於是，便在「鼠團」裡挑選了我喜歡的字體，開始認真練習，這一年多來，跟著社團裡的神人們，不斷地練習著、繳交作業樓，跟抄著大師們的文章、欣賞 Rebecca Poek 的

蕾隸優雅、魯鴿硬筆字的豪邁、蕭醫師漱石山房的飄逸文筆，默默地也越來越喜歡這個用文字傳送溫度的小天地。

對我來說，進入「鼠團」印象最深刻的應該就是被邀請出作業樓的那一天吧！當下的心情既雀躍又緊張，是我這個剛入團的「小鼠」從沒想過的「榮耀」，畢竟社團內的老師、神人太多太多，我竟然有幸被邀請出作業樓，實在太意外了！

進來「鼠團」後當就像是一入鼠坑深似海般地開始用買筆、買墨，買一切一切書桌上應該要有的周邊配備，筆擱、筆架、筆簾都缺一不可，用的最順手的其

◎鼠名：王惠珠
◎書寫經歷：小時候跟父親有過的相處記憶是在閣樓間練習書法字，至今只能用書寫文字來懷念父親，在社團裡也相信著文字是最有溫度的一個溝通方式。

幸福不是越多越好
而是恰到好處的知足
不是身上的虛榮
而是內心的踏實

筆：Swan 細
墨：Penbbs 忌妒綠
紙：臨摹紙

文字是最有溫度的一個溝通方式。　　　　　　　　　　　By 王惠珠

實是白金 PGB-3000A（細）這支筆，透明筆身可以在用筆的同時欣賞到墨色變化，尤其使用金、銀粉的墨時，欣賞出墨也是一種藝術！想入坑習字的新手們，建議不妨用這款試試。

至於墨水，那真的是看個人喜好了！無所謂絕對的好或劣，畢竟當紙挑墨的時候用什麼品牌好像都會有那麼一點點缺點，所以買墨就挑自己喜歡的顏色就好！

我只是一個小小護理師，在資訊化的職場上要使用鋼筆的機會很少，因此我最期待鼠友發起的筆聚，那是小型交流、是心得交換、是團體氛圍的場所，在那樣的場合裡秀筆、秀墨、秀寫字的技巧，是我最愛的一種開心氛圍。

筆：Swan 細
墨：百利金紫水晶
紙：日本信籤

翁森～四時讀樂

春
山光照檻水繞廊，舞雩歸詠春風香。好鳥枝頭亦朋友，落花水面皆文章。蹉跎莫遣韶光老，人生惟有讀書好。讀書之樂樂如何？綠滿窗前草不除。

夏
新竹壓檐桑四圍，小齋幽敞明朱曦。晝長吟罷蟬鳴樹，夜深燼落螢入幃。北窗高臥羲皇侶，只因素稔讀書趣。讀書之樂樂無窮，瑤琴一曲來薰風。

秋
昨夜庭前葉有聲，籬豆花開蟋蟀鳴。不覺商意滿林薄，蕭然萬籟涵虛清。近床賴有短檠在，對此讀書功更倍。讀書之樂樂陶陶，起弄明月霜天高。

冬
木落水盡千崖枯，迥然吾亦見真吾。坐對韋編燈動壁，高歌夜半雪壓廬。地爐茶鼎烹活火，四壁圖書中有我。讀書之樂何處尋？數點梅花天地心。

作業簿

惠珠手抄

筆：三文堂 ECO EF 尖
墨：四季彩蒼天紅 JHERBIN 歌劇紅
紙：一般影印紙印方格

筆： Sailor Fasciner
墨：萬寶龍暮光藍
紙：日本信籤

愛
不是找一個完美的人
而是找到一個
能讓彼此接近完整的人

時光靜好，與君語；
細水流年，與君同；
繁華落盡，與君老。

地廣天寬，和子遇；
繁塵滾滾，和子知；
靜樹和風，和子惜。

筆：三文堂 ECO EF 尖
墨：四季彩蒼天
紙：iPaper 方格紙

沒那麼簡單

沒那麼簡單　就能找到　聊得來的伴
尤其是在　看過了那麼多的背叛
總是不安　只好強悍
誰謀殺了我的浪漫

沒那麼簡單　就能去愛　別的全不看
變得實際　也許好也許壞各一半
不愛孤單　一久也習慣
不用擔心　誰也不用被誰管

感覺快樂　就忙東忙西
感覺累了　就放空自己
別人說的話　隨便聽一聽　自己作決定
不想擁有太多情緒
一杯紅酒配電影
在周末晚上　關上了手機　舒服窩在沙發裡

相愛　沒有那麼容易　每個人有他的脾氣
過了　愛作夢的年紀　轟轟烈烈不如平靜
幸福　沒有那麼容易　才會特別讓人著迷
什麼　都不懂的年紀
曾經　最掏心　所以最開心　曾經

Hui Chu 珠
2016.0831

筆：白金 PGB3000A
墨：四季彩蒼天
紙：一般影印紙印方格

寫少寫慢不貪多

　　記得當初剛進「鼠團」沒幾天，負責「作業樓」的立群兄就邀我每周寫一次硬筆字讓鼠友「跟抄」，由於先前甚少使用臉書，連「鋼筆旅鼠本部連」這麼響亮的名號都沒聽過，更別説這幾個陌生的專有名詞了，後來才了解這是一個屬性輕鬆又有趣的書寫社團。批改作業時，發現很多鼠友真的很用心，會針對缺點立即再寫一篇；有些鼠友則是發揮創意自動更改我的題目，讓人會心一笑！

　　初學者或入門一段時間而自覺原地踏步的鼠友常問我，寫字要如何才能進步？個人比較主張多看少臨，這意思並不是説勤於臨帖不好，而是剛開始習寫，最好要有針對性的練習，比如「捺」筆老是寫不好，我們可以寫「天」字，寫個二十次，慢慢地寫，直到寫得很接近你所喜歡的帖上的那個「天」字，最後還要背起來才行；寧可寫少，不要貪多，寫得慢忘得慢，寫對比較重要，而不是某某帖拿來就開始從頭寫到尾，結果沒一個字像帖上的字，這樣反而進步有限。一如我們初學音樂，對枯燥的音階、練習曲興趣缺缺，總迫不及待的想拉曲子，也容易有根基不夠穩固的毛病出現。

　　多看則是指大至整篇作品的章法布局、甚至文章或句子的意思最好都能讀懂，慢慢對「行氣」就會有更多的體悟；小至筆畫的運行軌跡、同一個字的不同寫法、字何時該放大縮小等，都可以加以琢磨研究。

　　家父的硬筆字飄逸靈動，母親的則是娟秀工整，我從小深受他們的影響，雖從來沒拜過師，卻能寫出一手讓同學羨慕的字，現在想來何其幸運。會員逾十萬人的巨大鼠團裡臥虎藏龍，擅寫各體的高手眾多，其中，我很欣賞葉曄老師，最近半年來掀起的寫字熱潮，他居功厥偉。他的書寫歷程讓我們知道：「成功沒有捷徑，天道酬勤。」他和楊耕老師的用心著書，更令我十分敬佩。

　　兩年前，我在網路上買了書法名家江育民先生的硬筆書法練習簿、黃明理教授的歷代名碑帖硬筆臨書系列、李郁周教授的硬筆書法

> 寧可寫少，不要貪多，寫得慢忘得慢，寫對比較重要。　　By 涂大節

練習簿，以及李秀華教授的板書指導手冊等，風格各異，但看了一樣賞心悅目，收穫滿盈，樂意推薦給喜愛寫字的朋友們。

最後，談談書寫時最重要的工具──筆。由於剛入筆坑，對鋼筆知之甚微，買的也是相對便宜的鋼筆，比如說很多學生朋友都擁有的微笑鋼筆。但我要推薦一支較少被討論的── Pentel 德拉迪塑膠鋼筆，墨色黑、筆尖富彈性，更重要的是，便宜又好寫喔！

筆： Pentel Tradio
德拉迪塑膠鋼筆
紙：銅版紙

◎鼠名：涂大節
◎書寫經歷：國小教師，牡羊座。喜歡打桌球、拉小提琴和寫字。近年曾獲政大盃全國硬筆字書寫比賽第一名（2016）、蕭研齋全國硬筆書法比賽社會組行書第一名（2015）、右軍盃全國硬筆書法比賽社會組行草第一名（2015）等。從小到大寫字幾乎沒使用過鋼筆，最近才開始體驗到鋼筆書寫的樂趣。

張伯英臨池學書池水盡墨永

師登樓不下四十餘年張公精

熟獅為草聖永師拘滯終著能

名以此而言非一朝一夕所能

畫美俗云書無百日工蓋悠悠

之談也宜自首攻之豈可百日

平

摘錄自徐浩論書 涂大節書

筆：Pentel Tradio 德拉迪塑膠鋼筆
紙：銅版紙

大江東去，浪淘盡、千古風流人物。故壘西
邊，人道是、三國周郎赤壁。亂石崩雲，驚
濤拍岸，捲起千堆雪。江山如畫，一時多少
豪傑。遙想公瑾當年，小喬初嫁了，雄姿英
發。羽扇綸巾，談笑間、檣櫓灰飛煙滅。
故國神遊，多情應笑我，早生華髮。人生如
夢，一尊還酹江月。　塗大節書於嘉義

筆：Pentel Tradio 德拉迪塑膠鋼筆
紙：銅版紙

原來有這麼多喜愛寫字的同好

從小一開始，便對寫字有著濃厚的興趣，書法跟硬筆字，陪伴我度過了二十多個年頭。

加入鼠團後，才發覺原來有這麼多喜愛寫字的同好，感到驚喜交集！

在這裡，能時常欣賞大家的好字，以及人生智慧的分享，總有著琳瑯滿目的收穫。

鼠團諸位老師的字，都有個人獨到的色彩韻味，值得細細揣摩跟借鑑；所以習字樓裡的作業，有空都會去跟抄。

目前用過的鋼筆主要有：寫樂的書法尖與長刀研、冰刀 100、璀璨；墨水是常用百利金、百樂、J.HERBIN 這三家的墨水。

由於喜愛硬筆書法，常用黑墨，希望濃稠時會使用百利金的，反之要流動好時會選擇百樂與 J.HERBIN 的。

紙張的選擇上，希望呈現書法美感時，會搭配熟宣紙、棉花紙；而想要托顯彩墨的色彩美感時，會使用巴川紙。

筆：冰刀 100 (0.5mm)
墨：J.HERBIN 黑珍珠
紙：RHODIA

◎鼠名：郭冠良
◎書寫經歷：跟習字結緣，是於八歲時喜愛上書法而開始。於後也學習了硬筆字，轉眼已過了十八個年頭。
一路走來，體會到：習字的關鍵在於培養歡喜心、明師指點，與持之以恆這三個要素。
每天撥個十分鐘練習，很快地，字的脫胎換骨會讓自己格外驚喜；心性的平和，與美感的養成，更是隨之而來莫大的收穫～

野有蔓草　零露溥兮

有美一人　清揚婉兮

邂逅相遇　適我願兮

野有蔓草　零露瀼瀼

有美一人　婉如清揚

邂逅相遇　與子偕臧

詩經·野有蔓草　郭冠良書

習字的關鍵在於培養歡喜心、明師指點，與持之以恆。　　　　　By 郭冠良

筆：福林 812
墨：百樂竹炭
紙：朱雀文化一筆箋

在航海中．一般人總祈求風平浪靜

但我祈求能把舵掌穩．即使船翻了

我渡彼岸的心絕對不放棄

—— 印順法師

冠良抄

只有改變

才是唯一的永恆

日本美術家　岡倉天心

郭冠良 手寫

筆：璀璨
墨：百樂山葡萄
紙：朱雀文化一筆箋

如果你馴服了我．就好像陽光照亮我的生命．我會分辨出一種與眾不同的腳步聲．其他的腳步聲會讓我趕緊躲到地下去．而你的腳步聲卻會像音樂一樣召喚我走出我的洞穴．你有看見遠處的麥田了吧．我不吃麵包．小麥對我沒什麼用．麥田對我也沒什麼吸引力．這真叫人難受．但你有一頭金黃色的頭髮．想想你馴服了我之後該多美好啊．那些金色的麥粒就會讓我想起你．我甚至會愛上清風拂過麥浪的聲音

── 小王子

郭冠良書

筆：冰刀 100 (0.38mm)
墨：J.HERBIN 黑珍珠
紙：RHODIA

觀察別人怎麼寫畫，吸收訣竅成自己的，風格不會跑掉。 By 楊亦安

◎鼠名：楊亦安
◎鋼筆名稱：無印良品長鋼筆
◎書寫經歷：小時候第一支鋼筆由母親送的高仕入門，之後就喜歡鋼筆筆觸。
沒有練字帖，不過看到喜歡的字體會觀察別人怎麼寫、筆畫怎麼改才會好看，再吸收裡面的訣竅變自己的，風格不會跑掉。

在古代

在古代 青山嚴格地存在
當綠水醉倒在他的腳下
我們只不過抱一抱拳
彼此 就知道後會有期

——羅永明

因不會寫字而開始鋼筆畫畫，進而越畫越來勁。

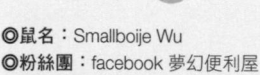

◎鼠名：Smallboije Wu
◎粉絲團：facebook 夢幻便利屋
◎鋼筆名稱：LAMY 狩獵、PILOT kakuno、PILOT preppy 配合慣用的水彩
◎書寫經歷：在 2015 年生日前五天開始想要為一成不變的上班族生活添加一些趣味及作品的累積。繪畫年資累積十五年以上，因緣際會下加入「鋼筆旅鼠本部連」，開始與各路人馬合作發表作品，現與家人居住在台南，是個工業及平面設計師。插畫作品中常巧妙結合自己喜愛的老相機及 50～80 年代的老車與生活周遭等人們遺忘的事物，起因是因為不會寫字而開始使用鋼筆畫畫，進而越畫越來勁。而無論是設計或插畫作品，常常表達對消費性工業產品的熱情。

By Smallboije Wu

Smallboije 15.10.22

Smallboije .15.9.28

鋼筆遇見水彩，開啟一扇藝術創作的大門。

文字有一種觸動心靈的力量

談起玩筆比起鼠團我更早接觸的是身為手帳達人的教授 Thomas 給我玩的平尖沾水筆，看著教授駕輕就熟的寫出超美的字，就點燃了我喜歡寫字、熱愛筆墨的靈魂，進而自己上網找資料時，接觸到了鼠團。

我在旅鼠裡碰到很多很好的前輩，不管是與我分享自己的收藏，或是筆聚跟我說說品牌與筆款的故事（或是一直燒我買筆）。加入鼠團我印象最深刻或是最好的事情，就是交到了很多很好的朋友吧！我

們只是單純因為喜歡寫字而聚在一起，然後互相關心，變成更好的朋友。我想書寫的力量在於這裡吧！

寫字是一件簡單也不簡單的事情，用文字的溫柔去療癒人心，用自己的語言或是字體個性，去治癒或是感動別人，而鼠團又是個很好的舞台，可以盡情發揮，也能接觸到很多不一樣的人。

如果說到在鼠團裡我最喜歡誰的字，這就太困難了，因為欣賞的太多了，每個老師或是朋友的字都

◎鼠名：Mandy
（文具小女子蔓蒂）

◎書寫經歷：接觸鋼筆快一年，起初只是因為教授拿了一支鋼筆給我寫，喜歡各種不同小東西的我就被燃起了一連串的文具魂，後來經過幾次筆聚，充足社團的資訊，筆袋裡的鋼筆就自己無限增生了起來，練字我覺得是一輩子的事情吧！從以前就很喜歡寫寫小文章，所以也沒有特別去買字帖來練習，就是靜下心來用一筆一畫去平衡一個字！我覺得每個人都有不一樣的字體，無需用力去刻字或是模仿別人，寫字就是求一個開心！

筆：KINGDOM NOTE×SAILOR 50 週年限定 PG 21K M 尖
墨：R&K 黃金綠
紙：台灣 小品雅集鋼筆適用獨家訂製紙

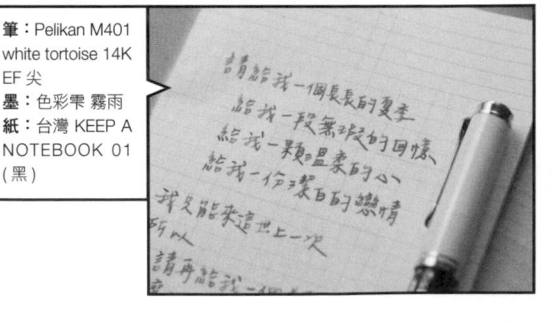

筆：Pelikan M401 white tortoise 14K EF 尖
墨：色彩雫 霧雨
紙：台灣 KEEP A NOTEBOOK 01（黑）

寫了舒心、看了舒服，才是最重要的。　　　　　　　　　　By Mandy

很特別，無從比較，但我私心很喜歡的是「余慕慕」的字，我在一開始入坑時就看過這個女孩子 po 在網路上的字句，端端正正，寫的內容又很細膩溫柔，因為對我來說書寫是一件富有人性的事情，文字的功能不只是漂漂亮亮的取悅眼睛的享受，而是由字句的意義再傳達一種很強的力量，一種敲進心頭的力道。

我買過的筆太多了（擦汗），但從一開始到現在我最喜歡的品牌就是「寫樂」，儘管很多人不愛這個品牌慣有的刮搔感，但每個人喜好不同，我就很享受筆尖與紙張之間的接觸感，有一種寫得很踏實的感覺。

目前用到最喜歡的紙張就是日本的「燕子筆記本」與台灣的「KEEP A NOTEBOOK（KN）」，兩者的紙張都是介於純白與米白之間，對墨水的適性也很好，最不一樣的地方就在於寫感，燕子的紙張

筆：百樂小花短鋼
墨：色彩雫冬柿
紙：台灣 KEEP A NOTEBOOK 04 (苔色)

言午多沒事找事問你在幹嘛的，都是「我很想你」的婉轉表達。人愛 LOVE7

寫字就是求一個開心，無需刻意模仿別人。

比較滑順也不會太古溜或是排墨，是我目前最喜歡的紙材。KN 的紙張則能感覺得到紙張些許的纖維，適合靜下心來慢慢的書寫，日常中筆記就會用燕子，如果是想靜下心來敘述心情，就會挑選 KN，大概就是這種感覺吧！

　　說到字帖我就想先懺悔一番，我是一個沒辦法寫字帖的人，對我來說一直照著格子與筆畫寫，就像要我玩現在很流行的金色刮畫一樣，手心發癢到整個手臂，有一種焦慮的感覺。我喜歡自由的寫字，字的美醜就跟畫圖一樣，每個人都有每個人的好。只要靜下心用筆畫去平衡了字，就不會難看到哪裡去，而每個人又有每個人的個性，不需要刻意模仿，也不需要為了讓別人認同，努力的改變成別人喜歡的樣子，寫了舒心、看了舒服，才是最重要的。

筆：Pelikan M401 white tortoise 14K EF 尖
墨：台灣 KEEP A NOTEBOOK 01（黑）
紙：色彩雫霧雨

筆：Swan 鋼筆 抹茶綠
墨：丸善墨水 黑色
紙：日本燕子筆記本

隨著心情、用途各有不同，使用的文房三寶也不一樣。

左起：
卡達台灣限定色自動鉛筆、Swan 鋼筆、老白金金蔥 18K、寫樂四季冬 (星塵)、百利金小白龜、寫樂森田藍

Mandy 的墨水世界

入坑到現在一年，床頭櫃跟書櫃都塞滿了墨水，超過了兩百多瓶，些許是因為自己的本業是設計，對色彩的感覺就特別敏銳，我對墨水的概念就是「差一點點就不一樣了！」，我有一種對色彩非常著迷也非常堅持的強迫症，沒辦法！這個世界有萬千種色彩，即使有類似的，色彩帶來的感受與本質也是不同的，如果我們把類似的東西都混為一談，就難以感受這個世界特別也美麗的地方了！就像橘子與夕陽的比較一般，兩者都是暖暖的橘色，可橘子的色彩有酸甜的意念，夕陽的光輝則有溫暖的氣息，而且瞬息萬變，美麗的令人著迷。墨水也是這樣，只要差一點點，味道就不一樣了。

我經常在自己的粉絲頁（臉書：文具小女子蔓蒂 Mandy）分享各種色彩的墨水，有人可能會問：墨水不就是顏料嗎？有什麼理由要相似的色彩收好幾瓶。墨水有的帶有金屬的光澤，又或是特別的香氣，柔

筆：老白金 PK-500 14K
墨：台灣 KEEP A NOTEBOOK 04（苔）
紙：寫樂四季彩 常盤松

這個坑我跌下去了，就再也起不來了！　　　　　　　　By Mandy

霧的淡雅、亮粉的耀眼，還有鑲邊的效果與變化的漸層，每一瓶墨水都不一樣，沒有一個色彩的味道是一樣的。

每個品牌的墨水，濃稠度與發色、暈染效果又不一樣，墨水它絕對大大影響著書寫的感受。而且每個人都有偏好的色彩，一種色彩在光譜上又有成千上萬種的不同，我們除了用眼睛去看，還要用心去感受。只要你能發現或是欣賞每一樣東西微小的不同，就會為這個世界

深深的讚嘆，讚嘆每一個色彩，每一個意象，都美的難以言喻。

簡單介紹幾瓶我很喜歡的墨水！

我的第一瓶墨水是 R&K 的黃金綠，當我還是一個小新手時對於買的每一樣東西都很保守又很謹慎，東挑西挑就挑到了它，至今它仍是我墨水裡最喜歡的綠色。略帶復古味道的，又不失綠色的翠感，看著他在紙張上隨著筆畫輕重，展現出明亮的嫩綠到沉穩的海松茶

筆：沾水筆 × 漫畫用 G 筆尖
墨：R&K 黃金綠
紙：米黃道林紙

色，心就被治癒了，有什麼東西是比美好的事物更療癒人心的呢！（我是超級綠色控啊！）

現在則是失心瘋看到綠色就先買再說（哎），排第二名的色彩（手指頭比二）就是色彩雫 IROSHIZUKU 的天色，沒有一個藍色能取代它在我心中的地位！他有一種純粹與明快的感覺，既不憂鬱又純淨溫和的色彩，就像是萬里無雲的天空，不參雜任何的雜質，或是一望無際的藍色海洋，讓人沉溺的純粹。

還有實用色寫樂的常盤松，深深的松葉綠，還有精緻的紅色金屬鑲邊（sheen），有點像是固執阿北的顏色吧！（哎）看著他深深淺淺的變化時，腦袋突然閃過了宮崎駿魔法公主的場景，就像穿梭在森林裡的人兒，燕脂（ENJI）紅好像她臉上的紋面，深深淺淺的綠色則是森林的顏色。

對於墨水啊！總括一句就是「這個坑我跌下去了，就再也起不來了，也不想起來了！」（打滾）。

筆：寫樂 森田藍 21K M 尖
墨：色彩雫天色
紙：無印良品筆記本 (古紙 55% 以上)

沉浸在七彩繽紛的墨水世界，是最美麗的耽溺。

寫字，直達入心的感動

當初會開始接觸鋼筆，是因為追蹤了 Seb Lester，一直很喜歡他書寫的線條，偶然注意到他使用的工具，因而開始爬文相關的資訊。

加入鼠團這段日子以來，我最喜歡蕾姊的字，她的字已不是單純地模仿某種字體，而是已經將字體內化成自身的一部分，蕾姊的字看著就讓人很舒心、很平靜。

從一剛開始瘋狂搜尋不易暈的紙的極初心者狀態，到現在自己創立了寫字社團，當中其實經歷過一陣子書寫低潮。但是喜歡寫字的初心是不變的，即使有讚賞有批評，即使我不是傳統練字派，只是喜歡寫自己的字，但直達入心的感動是相同而且真實的。

目前我最推薦貝吉儂計算紙，扛墨不暈，但畢竟是計算紙，還是會透；喜歡玩彩墨的話，推薦買巴川紙，不管是在墨色表現、shading 或 sheen 上都很亮眼。

墨水的話各家都有，後來比較多是盲拿盲買，看緣份決定買到的墨。大部分只要挑對紙，墨水的美就能躍然於眼前，每種墨水都有它的美好，光看試色有時候不能斷定你到底會不會喜歡這款墨。

筆的部分還是最喜歡平民長刀研 Swan Flypen！據説它大約是 M 尖的筆幅，同時又是一支水槍，非常適合拿來玩彩墨，不過對於小字人可能就不太合適。

◎鼠名：佳濃
◎書寫經歷：當初會開始接觸鋼筆，是因為追蹤了 Seb Lester，一直很喜歡他書寫的線條，偶然注意到他使用的工具，因而開始爬文相關的資訊。

筆：咖啡奶油
墨：iro 紺碧
紙：Paper one 100 磅

我們一生都在說再見，但不要因為這樣停止你去愛。 濃 Lynnaswriting

喜歡寫字的初心是不變的。 By 佳濃

筆：Swan Flypen
墨：iro 天色
紙：牛皮紙

筆：Swan Flypen
墨：iro 天色
紙：牛皮紙

筆：Swan Flypen
墨：iro 紺碧
紙：Paper one 100 磅

筆：Swan Flypen
墨：pr dc super violet
紙：paper one100 磅

因為認真，隻字片語或者落落長的書寫都是最誠實的自己，靈魂就停在那兒了。

筆：老白金 pn 350
墨：寫樂時雨
紙：貝吉儂計算紙

給鋼筆愛好者的一些 · 備忘錄

這裡有一些關於鋼筆和賣紙筆墨店家的參考資料，
歡迎笑納，編輯整理完資訊之後，只想……，努力存錢！存錢！存
錢！……握拳。

關於鋼筆的網站
很多網站就是……你知道的，一入網門逃不出，
說真的，不要點進去比較好。

鋼筆旅鼠本部連 之 檔案夾
https://www.facebook.com/groups/676899475660255/files/
成立於 2013 年，以鋼筆書寫為主題的社團。短短 3 年不到，團員
已近 15 萬人，每天有超過百則鋼筆人習作分享。其中由早期鼠友
建立的檔案夾資料豐富多樣，是初入坑者絕對要研究的大好資訊。

筆閣
http://www.pencabin.tw/
由一群鋼筆愛好使用者發起所組成的一個網站，也是著名的鋼筆
玩家俱樂部，不定期舉辦「筆聚」，讓同好一起賞筆、玩筆，同
時也享受書寫樂趣。

鋼筆實驗室
http://pens.biolab123.com/
這是個從鋼筆新手到老手都適合研閱的鋼筆知識和大小事網站，
雖然版主以不再繼續發文，但有時間仍會回覆讀者的疑問。

台北鋼筆書寫協會
http://www.pen88tw.com/
人（握姿、力道）、墨水、紙、鋼筆設計的互相關係，是台北鋼
筆書寫協會專注的方向，雖然是鋼筆協會，但並不限於鋼筆練字，
任何筆種、原子筆、鉛筆等都可以，而且重點是希望讀者體會「書
寫」和「寫字好好玩」樂趣，鼓勵大家多寫字。

PTT 文具版
https://www.ptt.cc/bbs/stationery/index.html
長期以來就是文具控的交流天地，當然最近最紅的是鋼筆！鋼筆！鋼筆！

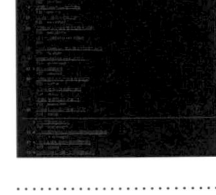

H.Chou 的文人館
http://blog.yam.com/homerchou/
為個人鋼筆記錄網，站長不定期更新內容，對一些較冷門的鋼筆品牌、墨水等，有不少深入的介紹。

Pennote 筆記
http://pennote.idv.tw/pen/
雖然最後一次更新在 2015 年 3 月，但這個部落格的資料豐富詳盡。重點在於歐美鋼筆的品牌介紹，並有限量筆、骨董筆的研究，以及世界各地鋼筆專賣店親訪、台灣筆友筆聚的記錄。

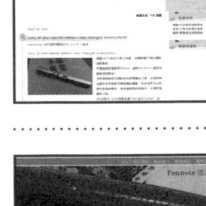

采邑部落格
http://www.finewriting.com.tw/blog/tw/
也是個人部落格，但目前只更新至 2014 年，即使如此，裡面仍有不少內容值得細細瀏覽閱讀。

小品雅集 之 新手入門 Q&A
http://www.tylee.tw/index.php?route=information/
information&information_id=7
內容豐富多元，是初入坑者必拜讀、做功課的網站。

北中南筆墨和紙的賣場

許多文具賣場和連鎖書店都有販售鋼筆，這邊介紹的大多是鋼筆和墨水、紙張、筆記本的專賣店以及有特色有魅力的小店。

所謂魅力的店就是，……你知道的，進去了出不來出不來啦～～

說真的，不進去試試怎麼知道鋼筆的魔力呢？

來吧，一間一間試著挑支鋼筆配著墨色就著紙張寫寫，

你會發現，鋼筆的魔力魅力絕對比吸嗎啡還強！

【台北】

小品雅集

鋼筆及墨水專賣店，2層樓的店鋪陳列許多歐美日鋼筆及墨水，是鋼筆新手的殿堂。

地址：台北市大安區瑞安街 208 巷 76 號 1 樓

電話：(02)2707-9737 / 0929-000-917

營業時間：週一至六 12:00 ～ 22:00、週日 12:00 ～ 19:00

鋼筆工作室

鋼筆及墨水專賣店，價格實惠，中南部有合作店。

地址：台北市大安區光復南路 260 巷 50 號

電話：(02)2777-5919

營業時間：13:00 ～ 22:00（週日公休）

尚羽堂

特色是販售自有品牌的鋼筆，以及沾水筆專用墨水、筆桿、筆尖等。部落格經營內容豐富。

地址：台北市大安區羅斯福路三段 335 號 12 樓之 1

電話：(02)2366-0260 / 0910-010-097

營業時間：12:00 ～ 21:00（週一公休）

誠格美術商店

專營繪畫材料、設計用品，和鋼筆銷售。

地址：台北市士林區文林路 480 號 2F

電話：(02)2832-1064

營業時間：週一至五 10:00 ～ 21:00、週六 10:00 ～ 18:00（週日公休）

明進文房具

販售手帳類紙品及筆、墨水、紙等文具。部落格經營內容豐富。

地址：台北市大安區基隆路二段 209 巷 8 號 1 樓

電話：(02)2738-0567

營業時間：週二至六 16:00 ～ 20:00、週六日 14:00 ～ 20:00（週一公休）

一分之一工作室

專營手帳、筆記本、鋼筆以及手帳周邊小物，及手作推廣的活動。

地址：台北市大安區愛國東路 77 號 2 樓

電話：0928-179-066

營業時間：週一至五 16:00 ～ 22:00、週六日 14:00 ～ 21:00（週三公休）

茉莉生活風格 Molly Lifestyle

鋼筆、筆記本、墨水、文具販售。老鏡清潔保養、底片沖印與販售，以及 NKIR 紅外線改機服務。

地址：台北市中正區臨沂街 27 巷 9 之 4 號

電話：(02)2393-2601

營業時間：週一、週三至週日 10:00 ～ 21:00（週二公休）

小品雅集　　　名進文具房　　　茉莉生活風格 Molly Lifestyle

【台中】

鋼筆工作室台中分舵　

以推廣更棒的書寫體驗為出發，強調店裡的每支筆都可以讓客人直接摸到，直接試寫，不會只是鎖在玻璃櫃裡展示！

地址：台中市北區進化路 422 號

電話：(04)2233-0818

營業時間：週一至五 10:00 ～ 19:00，週六日 12:00 ～ 19:00

長益鋼筆　

自民國四十年開店，現為第三代老闆經營，販售及維修各類鋼筆、老筆、墨水等。

地址：台中市中區中山路 214 號

電話：(04)2222-3755

營業時間：週一至六 08:30 ～ 21:00

有筆 x 鋼筆工作室　

鋼筆、文具、手作教室，以及生活的溫度。

地址：台中市西區長春街 14 號

電話：0922-701-671

營業時間：13:00 ～ 21:00（週三休息）

iPaper

主要為代理和自製筆記本等紙類品，以及墨水、鋼筆販售。

地址：台中市西屯區文華路 150 巷 27 號

電話：0917-111-319

營業時間：週一至五 13:00 ～ 19:30、週六日和國定假日 11:00 ～ 18:30（週二公休）

壹貳零文具

販售各類筆記本、鋼筆、墨水和文具。

地址：台中市東區立德街 134-1 號

電話：(04)2280-8880

營業時間：13:00 ～ 20:00（週日公休）

【彰化】

愛治文具房

兩姊妹以奶奶的名字開設的文具店，販售鋼筆、墨水、紙製品、文具，和少女心。

地址：彰化市長安街 76 巷 7 號

營業時間：週三至五 12:30 ～ 19:00、週六日 12:00 ～ 20:00

【嘉義】

鋼筆工作室拾筆

鋼筆、墨水、紙製品，和有耐心、溫柔解說的店長。

地址：嘉義市和平路 289 號

營業時間：13:00 ～ 20:00（週日公休）

【台南】

什物町 ‖ 鋼筆工作室

鋼筆、墨水、紙製品，和手作小物。

地址：台南市中西區西門路二段西門商場 33 號

營業時間：週一至六：14:00 ～ 21:00（週日公休）

文寶房名品

販售精品鋼筆、墨水、書寫用紙等，以及生活精品。

地址：台南市東區北門路一段 2 號

電話：(06)2280-3000

營業時間：10:00 ～ 22:00（週日公休）

鋼筆工作室台中分舵

iPaper
愛治文具房

誠格美術商店

壹貳零文具

文寶房名品

北中南筆墨和紙的賣場

【台南】

墨客・鋼筆工作室　f SHOP ✒ 🖋 ▤
販售鋼筆、鋼筆墨水及相關文具。
地址：台南市安平區建平五街 184 巷 15 弄 41 號 1 樓
電話：(06)299-3240
營業時間：週一至五 12:00 ～ 19:00、週六日
12:00 ～ 21:00（週四公休）

文陽號　✒ 🖋
台灣老字號的鋼筆店家，專門銷售鋼筆和文具。
地址：台南市南區台南市南區健康路二段 160 號
電話：(06)222-8877
營業時間：週一至週日 14:30 ～ 21:00

【高雄】

派克行　✒ 🖋 ▤
專業和親切的老闆、老闆娘，鋼筆銷售和維修專門店。
地址：高雄市鹽埕區五福四路 105 號
電話：(07)551-3165
營業時間：10:00 ～ 22:00

國豐精品　f ✒ 🖋 ▤
民國 40 幾年就經營的鋼筆行，進口、批發、維修鋼
筆，並自創「寫特利」品牌。
地址：高雄市苓雅區五福一路 143 號
電話：(07)229-1218、0960-399-636
營業時間：12:00 ～ 21:30（週日公休）

福福鋼筆高雄分店　f ✒ 🖋 ▤
地址：高雄市前金區自強三路 53 巷 71 號
營業時間：11:00 ～ 21:00（週五公休）

【花蓮】

福福鋼筆　f ✒ 🖋 ▤
營業超過一甲子的鋼筆店，80 多歲的老闆賴義山是
碩果僅存的維修鋼筆老師傅，鋼筆的疑難雜症他都
能解決。
地址：花蓮市中山路 148 號
電話：(08)327-097
營業時間：08:00 ～ 22:30

哲學之丘　f ✒ 🖋 ▤
主要是鋼筆，以及墨水、筆記本、文具等銷售。
地址：花蓮市明心街 1-25 號
電話：(038)335-820
營業時間：13:00 ～ 21:00

腦弱文房具　f SHOP ✒ 🖋 ▤
主要是腦闆娘開發的經典款紙，以及筆、墨、文具銷售。
地址：花蓮市明心街 1-25 號
電話：0918-526-666
營業時間：週一至五 16:00 ～ 21:00、週六日
13:00 ～ 21:00

腦弱文房具

哲學之丘

福福鋼筆

TWSBI ®
inspired by writing

DIAMOND 580

inspired by writing

國家圖書館出版品預行編目(CIP)資料

歡迎加入，鋼筆俱樂部！：練字暖心小訣竅 +
買筆買墨買紙的眉角 / 鋼筆旅鼠本部連著. --
初版. -- 臺北市：朱雀文化, 2016.06
面；　公分. -- (Lifestyle；40)
ISBN 978-986-93213-1-0(平裝)
1.習字範本
943.97　　　　　　　　　　　105001010

Join
Us

Lifestyle 040
歡迎加入，鋼筆俱樂部！
練字暖心小訣竅 + 買筆買墨買紙的眉角

著者	鋼筆旅鼠本部連
執行編輯	劉曉甄、莫少閒
美術編輯	張榮洲
校對	馬格麗
企畫統籌	李橘
總編輯	莫少閒
出版者	朱雀文化事業有限公司
地址	台北市基隆路二段13-1 號3 樓
電話	（02）2345-3868
傳真	（02）2345-3828
劃撥帳號	帳號：19234566
	戶名：朱雀文化事業有限公司
e-mail	redbook@ms26.hinet.net
網址	http://redbook.com.tw
總經銷	大和書報圖書股份有限公司（02）8990-2588
ISBN	978-986-93213-1-0
初版一刷	2016.06
定價	320元
出版登記	北市業字第1403 號